齐白石画集

上卷

人民美术出版社

——谨以此画集纪念齐白石先生
诞辰一百四十周年

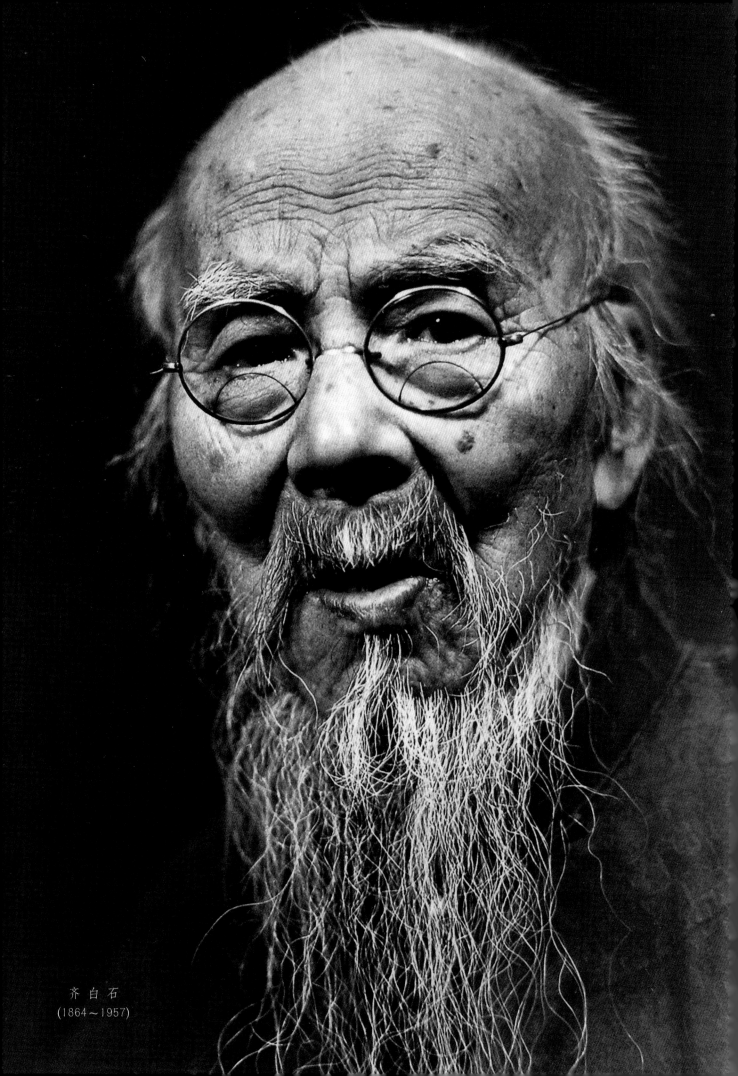

齐 白 石
(1864~1957)

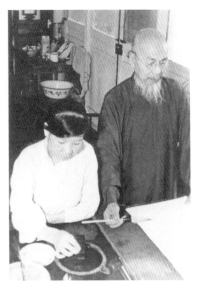

白石老人作画，夫人胡宝珠为其研墨。（摄于1956年）

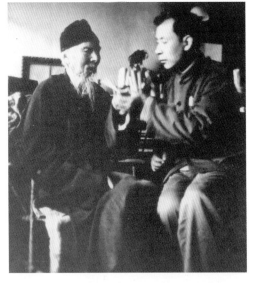

齐良迟和父亲白石老人在一起。（摄于1954年）

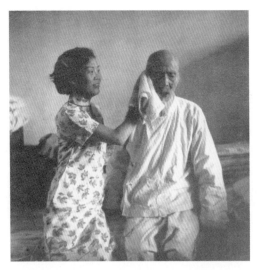

饭后碧环四儿媳为白石老人擦脸。（摄于1954年）

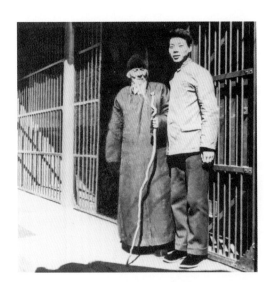

齐展仪和祖父白石老人。（摄于1956年）

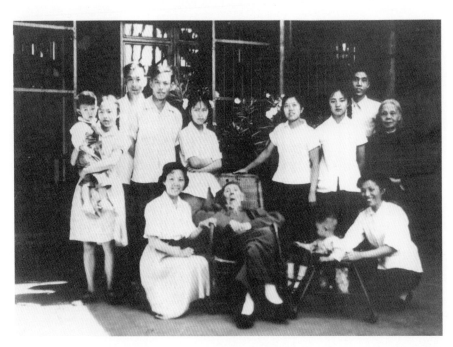

1957年夏白石老人与家人在白石画屋前合影。（照片由白石老人孙女齐自来提供，中排右第二人。）

下笔如神在写真

—— 齐白石的花鸟画

郎 绍 君

 齐白石的花鸟居齐白石艺术之首，人们也习惯于把齐白石视为花鸟画家。不过这里说的"花鸟"，具体指他画的花草、禽鸟和蔬果，不包括虫鱼走兽和相关的杂画。

 齐白石的花鸟画，能工能写，而以写为主，是吴昌硕之后大写意花鸟最杰出的代表。吴昌硕虽是海派画家，却深受近代市民审美的制约；同时又是典型的文人艺术家，题材、画法和风格都更强调文人趣味。齐白石也继承了文人画传统，兼能诗、文、书、画、篆刻，画"四君子"，讲究笔墨趣味；但他大半生身为农村艺匠，保留着更多农民的审美趣味和理想。齐白石花鸟画受吴昌硕影响，但又开拓了自己的道路，创造了自己的风格，表现了自己的经验，在许多方面超越了吴昌硕。作为20世纪的花鸟画家，他比吴昌硕更典型、更具代表性。齐白石的花鸟画也追求"雅俗共赏"，但与吴昌硕的"雅俗共赏"有所不同。这在他们的作品中体现得十分明显。

 明清以来的大写意画家，涉猎题材有限，看重笔墨表现，也不再像宋人那样精审物象，细致描绘。齐白石则不同，他所画题材之广博，别说大写意画家，即小写意和工笔画家，也难与之比肩。而他对造化观察之细，审研之精，更鲜有与其匹者。

 胡龙龚《齐白石传略》说仅花卉一项，出自白石笔下的"不下一百种"①，笔者据手头材料粗略统计，叫得上名字的花鸟蔬果有如下诸种：

 花草类：

 雁来红（又名老少年、老来少）、荷、凤仙花、菊、藤萝、牵牛花、梅花、桃花、杏花、水仙花、榆叶梅、一丈红、蝴蝶花、牡丹花、茶花、木本海棠、草本海棠、丁香、菖蒲、鸡冠花、蝴蝶兰、兰花、指甲花、桂花、蓼花、朱萱花、山香萱、凌霄花、玉兰、木芙蓉、玉簪花、芍药、月季、木棉、栀子花、葵花、老僧鞋、萍花、大红鹊叶、蜡梅、美人蕉、竹叶花、吉祥草、篱豆花、乌子藤、倭瓜花、天竺、万年青、剪刀草、水草、芦苇、棉花花、梨花、蜀葵、丝瓜花、绣球花、荠花、茉莉花、蒲草、水茨菇、水藻、芦花、胭脂花、良姜花、百合花、串枝莲、诸葛草、如意草、鱼儿花、瑞香、虞美人、灵芝、乌蒲草、半夏草。

 蔬果类：

 葫芦、石榴、倭瓜（北瓜）、南瓜、丝瓜、西瓜、枇杷、荔枝、桑葚、佛手、竹笋、莲蓬、柿子、白菜、芋头、葡萄、扁豆、樱桃、花生、松菌、野菌、蘑菇、玉米、藕、柑橘、芥、豆荚、豇豆、香菜、稻穗、谷穗、荸荠、苹果、梨、栗、桃、柚子、萝卜、辣子。

禽鸟类：

鸬鹚、鸡、雏鸡、八哥、麻雀、竹鸡、雉鸡、家鸭、鸥、鹌鹑、翠鸟、白头鸟、芦雁、猫头鹰、鹤、斑鸠、野鸭、绶带、画眉、孔雀、燕子、鸽子、鹭鸶、白头翁、鹰、雁、无名小雀、鸳鸯、鹦鹉、黄鹂、喜鹊、乌鸦等。

从这个统计可知，在题材之富、描绘能力之强这方面，齐白石不仅远胜吴昌硕，即整个花鸟史上似乎也难找到第二个。更特殊的是，其广博题材大都来自农村大自然，源自直接的农村生活经验，是画家看过、养过、与之一起生活过的东西。齐白石《自传》说："说话要说人家听得懂的话，画画要画人家看见过的东西。"又在《小传自记》中写道："二十岁后，弃斧斤，学画像，为万虫写照，为百鸟传神，只有鳞虫中之龙，未曾见过，不能大胆敢为也。"②他这种"画看见过的"观念，来自他的经历和中国艺术传统，而非西方模仿现实的观念。齐白石一生为家庭生计奔忙，从来就着眼于现实，不沉湎于幻想，也不喜虚妄荒诞。晚年的回忆，所忆者也是经历过的一切。

按一般理解，湖南乃楚文化的主要发祥地，艺术家齐白石该承继其瑰丽浪漫的艺术传统，但事实并不这么简单。崇尚鬼神巫祝的楚文化在漫长的历史长河里逐渐淡化乃至消失，而借助于史籍对这一传统有所了解的，多是学者，而非像齐白石这样来自民间的艺术家。清代自曾国藩后，湖南士子多从政、从军，社会风气以关注国家兴亡、建功立业为特色，上天入地，神奇诡异的幻想精神愈加薄弱。齐白石的湖南师友，如胡沁园、陈少蕃、王湘绮、黎松安、王仲言、黎雨民、黎锦熙、郭人彰、夏午诒、杨度，以及与他交往过的黄兴、蔡谔、谭延闿、曾熙等等，都不具有屈子式的思想特征。他们影响于齐白石的，多是儒家济国经世或治艺谋生的观念，而作为个体劳动者的齐白石，所关注的就更是形而下的求生养家之道。他从乡村雕花木工成长为举世皆知的大艺术家，靠的并非浪漫幻想和神遇，而是实实在在的奋斗、真真切切的观察，直接生活经验的滋养。正是这一背景，形成了齐白石和临摹家们的根本区别。清代以来，许多画家靠着摹仿前人讨生活，即或观察写生，也只是一种辅助和补充手段而已，极少像齐白石这样依靠直接经验。有意思的是，齐白石与接受了西方观念、以写生为本的诸多近现代画家也不同，后者只强调对景描绘，离了直观对象(模特儿)就手足无措。他们不习惯挖掘自己的生活经验，缺乏齐白石那种将直接经验化为形象记忆和创造的能力。摹古画家与写生画家都有各自的生活经验，他们缺乏的，是把直接经验转化为艺术图像的观念和能力。

在许多文人画家那里，花鸟虫鱼只是娱玩、寄寓之物，或笔墨趣味的载体，与他们的心理情绪相关，与他们的事世活动无涉。齐白石则不同，花鸟鱼虫直接联系着他的生活和劳动，娱玩和形式趣味尚在其次。譬如他画梅、荷、桃、梨子、木芙蓉、海棠、菖蒲、乌子藤、篱豆、剪刀草、芋叶、丝瓜、荔枝以及野菌、笋子、白菜等等，都联系着他早年的生活经历、生活场景，勾动着许多悲欢离合的故事。这些场景、境遇、故事，虽难以呈现在花鸟图像中，却是这些花鸟画的创作动机，常常以题诗作跋的形式透露出来，成为作品内容的一部分：

草间偷活到京华，不为饥饿亦别家。

拟画借山老梅树，呼儿同看故园花。

在北京画梅，心中想的是在故乡借山馆那段安逸的生活，以至刚刚画完，就叫儿子同来观看。又如另一首《题画梅》：

最关情是移旧家，屋角寒风香径斜。

二十里中三尺雪，余霞双屐到莲花。

这是指他38岁那年，卖画挣了钱，在莲花寨租了一座旧祠堂居住，他带着妻儿5口人搬往新居的时候，时值冬天，一路都是盛开的梅花。他给新居起名曰"百梅祠"，在那里一住就是6年。晚年画梅，他总是想起"屋角寒风香径斜"的境界，想起"隔院黄鹂声不断，暮烟晨露百梅祠"的宁静生活。以这样的生活与心理背景画梅，就与"梦绕清溪三百曲，满天风雪一人孤"（边寿民题画梅）的情致，大不同了。

画荷亦如此。齐白石的家乡，尤其杏子坞星斗塘一带，塘连着塘，到处是荷。种荷、栽藕、采剥莲子，是乡里人劳动生活的重要内容。白石老人晚年画荷的冲动，大半是由对那情景的记忆引发的，如《题画荷》诗：

人生能约几黄昏，往梦追思尚断魂。

五里新荷田上路，百梅祠到杏花村。

闲看北海荷千顷，强说潇湘水更清。

岸上小亭终日坐，秋来无此雨声声。

荷花唤起的是对昔梦的追思，是家乡由百梅祠到杏子坞的荷田小路。在北京北海公园看荷，心里想的仍是潇湘的水塘、荷亭，连秋日雨打荷叶的声音都不一样。这种刻骨铭心的记忆，与那种单纯的观花赏荷怎会一样呢！他画残荷，想到的是"山地八月污泥歇，犹有残荷几瓣红"，而非"留得残荷听雨声"，山乡泥土里的荷瓣，与庭院池塘中的残叶，全然是两种情境、两类诗意。它们所表现的情绪也不一样。齐白石笔下的残荷，极少文人笔下常有的那份悲秋的慨叹，而总是清新向上。"颠倒纵横早复迟，已残犹有未开枝。丹青却胜天工巧，留取清香雪不如。"（《画残荷》）"荷花身世总飘零，霜冷秋残一断魂。枯到十分香气在，明年好续再来春。"（《枯荷》）白石这残荷诗，也正是其残荷画意之所在。

画藤也是如此。他的藤吸收了吴昌硕的画法，所画藤枝、藤花也有所似，但两者对藤的感受却有很大区别。吴昌硕最喜以藤自喻，多题"繁英垂紫玉"或"明珠滴露"之类的诗句，齐白石题画藤几乎只诉说他的乡思与经历，即便自喻，也大不同，如：

阴密如云蔽日华，偶闻香气更思家。

借山四野皆藤海，樵枚何曾认作花！

——《野藤花（借山馆外野藤花）》

春园初暖闹蜂衙，天半重藤散紫霞。

雷电不行笳鼓震，好花时节上京华。

——《题画紫藤》

第一首说闻藤香而思家山，想起了借山馆外的野藤。第二首说己未年（1919）三月，正当紫藤开花时节，他避乱离家，到北京定居。在藤花背后，是齐白石的痛苦经历和欲喜又悲的心情，这和吴昌硕看藤画藤的心境真是相差远甚！他的"柔藤不借撑持力，卧地开花落不惊"也是自喻，但不是把自己喻为没人赏识的"明珠"，而是表白一种宁可开落无声也要自食其力的人格精神。吴昌硕表达的是许多文人表现过的清高人格，齐白石没有一丝的文人清高，而只有具体情境的回忆与体验。

　　白石老人画蔬菜瓜果，相伴随的也总是他的乡村记忆。如《题画扁豆》："篱豆棚阴蟋蟀鸣，一年容易又秋声。"一下子便把我们带到诗意的田园，有情有景，有声有色，而对时光流逝的感叹，既是文人的，又充满乡土气息。只有像齐白石这样具文人、农民双重身份与体验的人，才发得出、写得出。白石常说自己人有"蔬笋气"因而画菜才有"蔬笋气"，但他还有文人的修养与敏感，只是个农民，"蔬笋气"也画不出来。他的题画诗句"自家牛粪正如山，煨芋炉边香扑鼻"（《画芋》）"田家蔬笋好生涯，兼味盘餐自可夸"（《画白菜兼笋》）、"朱门绝少，茅屋秋早。一笑加餐，何曾同饱"（《画瓜》）"七载榴花背我开，还家先到树边来。眼昏隔雾花休笑，未白头时手自栽"（《题画石榴》）等等，也都融会了农民、文人双重角色的双重体验。他的画拥有更多的观者，概源乎此。

　　齐白石的花鸟画，有时也借助于诗画结合，生动地表现出他的个性、他的人生体验和对世界的认知，令人思味无穷。如他画八哥、鹦鹉或乌鸦，常题"八哥解语偏饶舌，鹦鹉能言有是非。省却人间烦脑事，斜阳古树看鸦归。"齐白石性格有内向的一面，平时不爱多说话，但不多说话也出于他的"言多必失"的经验。他有诗云："客至终朝缄口坐，不关吾好总休论。"——这是个性，也是人生态度。他的老师王湘绮说他"有高士之志，而恂恂如不能言。"与他在诗画中的自我描绘十分一致。他有一幅《翠鸟》，题："羽毛可取终非祥"，极漂亮的羽毛，容易被人所取，对鸟来说乃不祥之兆。这是说鸟儿，也暗喻人和人事。

　　形神俱似，是齐白石对花鸟艺术的要求。为达此目标，他对花鸟物象，总是极尽观察、写生、临摹、记忆、研究、修改之能事。他有勾存画稿的习惯，不论谁画的，只要有可取处，都愿意勾描下来。这样做是为了积累形象，增加记忆储备，或如他自己所说"临池一看，所谓引机是也"③。如中国艺术研究院美术研究所藏《白石画稿》，勾描了数十种花草，皆临他人旧本，勾临的同时又加以修改、注解，带有明显的研究性质。这里不妨摘录几段题跋：

　　百合花北方人呼为皮莲，此花一茎，茎上节节生花葩，非三四葩一齐开歧也。家山多此花，即写意画，非写照不可。其花开在春暮。

<div align="right">——题百合花</div>

　　草茉莉为穷檐儿女之花，然而柴门野岸，冉冉夕阳，芳气袭人，未可抹杀，况晚秋时更不可少此。

　　此纸劣、色丑，未足雅观。紫色乃鲜丽花青与洋红错杂涂之。又有一种花，色以洋

红藤黄交乱画也。

<div align="right">——题草茉莉</div>

鱼儿花又名荷包牡丹，其分三歧，一歧之叶似分三叶，白石老人以我法临。

<div align="right">——题鱼儿花</div>

万年青棒直略似四如意，合成一花，一棒数十花。吉祥草之果，冬深始红，其花开在虎皮草之先。

吉祥草画得甚丑，子如移孙须知更变。

<div align="right">——题万年青与吉祥草</div>

串枝莲秋日花也。只宜竹篱茅舍耳。其色甚娇嫩，似水红，与六月菊同时开。

<div align="right">——题串枝莲</div>

仅从这数则，想读者已能见出白石老人对花卉的熟悉程度。他谈起它们的生长期、花色、形貌、结构、性质等等，如数家珍，好像是一位植物学家。同时评论花之丑俊、叙述画法以及它们与"野岸柴门"、"竹篱茅舍"的关系，又显出诗人艺术家的本色。类似的事例，我们还能从白石题跋、自记和学生的回忆中举出很多。如：他知道玫瑰的刺是向下长的，所以挂人衣服④，知道南方的紫藤花叶齐生，北方紫藤先花后叶⑤，知道鹰尾有9根羽，鸽尾有12根羽⑥，还清楚棉花花瓣里的纹路是怎样的等等⑦。精于审物，是白石老人一生的习惯和传统。他在20年代后期画鹤和鹰就很出色了，但晚年画鹤、画鹰仍要观察。一次画鹤，他觉得足不够好，就"跑了好几次中山公园和动物园"。为了把鹰画得更好，他要齐良已"从朋友那里借来一只鹰给他看"。良已感叹说："虽说是画写意，其实并不意味着不尊重客观。"50年代初，北京要开国际和平大会，请他画和平鸽，因极少画鸽，九十多岁的白石老人"常到徐悲鸿家里去观察鸽子的动态"⑧，后来干脆在家里养了鸽子，至今我们还能看到他的鸽子画稿⑨。老人晚年对学生说"我绝不画我没有见过的东西"，但只是看见过还不行，还要观察、写生。一生如此，岂是容易的事？

齐白石曾说："凡大家作画，要胸中先有所见之物，然后下笔有神。……匠家作画，专心前人伪本，开口便言宋元，所画非所目见，形似未真，何况传神？"这话是回答一些攻击者的。这些人认为齐白石缺乏统传"来历"，画风"不雅"。但在白石眼里，这些开口"宋元"的人，只知摹仿不知师造化和创造，不过"匠家"而已。民国以降，许多北京画家提倡研究传统，推崇宋元，一变晚清宗法"四王"之风，自有其道理和意义，但一些人未能学到宋元绘画精神（外师造化，中得心源），只在摹仿宋元画迹上着力，缺乏创造与新意。就花鸟而言，五代两宋的黄筌、黄居寀、徐熙、赵昌、崔白、易元吉、李迪等等，均为写生高手，画史称他们所画"妙于生意能不失真"⑩。赵昌被称为"写生赵昌"，易元吉为画猿猴而探居山林，曾无疑为画草虫，"自少年时取草虫笼而观之，穷昼夜不厌。又恐其神之不完也，复就草地之间观之，于是始得其天⑪。"即便著名的文人画家文与可，也是因为他任洋州太守，经常出入山谷竹林观察，能纳"渭川千亩在胸中"⑫。即所谓"胸有成竹"，才成为画竹高手。元代以降，文人画家倡写意，由重视体物转向重视笔墨趣味，题材愈来

愈狭窄,师法造化与积累视觉经验的传统受到漠视。明清花鸟画虽名家辈出,总的风气却没有改变。明代谢肇淛《五杂俎》曾批评画界"以意趣为宗,不复画人物故事,至花鸟翎毛,则辄卑视之",感叹"细入毫发、飞走之态、罔不穷极"的古代花鸟画难以梦见了。近百年来,西方思潮涌入,诸多文化人和画家强调引进西方写实方法,以扭转过分强调摹仿和意趣的风气。齐白石的艺术实践早于这一思潮,他属于另一支中国传统——相对接近民间与现实的明清绘画传统,如黄山画派、扬州画派、上海画派等。这一传统比正统文人画更强调选择题材与真实描写,情感抒发也更加自由放纵。卖画求生的需要,更促使他们倾向雅俗共赏的趣味。齐白石早年画肖像,肖像画忠于对象的要求对他的艺术思想有一定影响。他的卖画养家的身份和对民间的亲近,又使他较多地吸收了扬州画派和海派的写意画传统:适应各种各样的人,开拓更广的题材,掌握更多的技巧与本领。他崇拜八大,但不得不放弃八大的冷逸画风;他用功于明清文人画,但始终是个职业画家,而不是单纯以书画自娱的文人画家。他的选择,有意无意地与元代以来远离现实、重心轻物的文人画传统相抗衡,给中国绘画注入更多的世俗温暖,描绘出更丰富的生命图景,从而给中华民族绘画以新的活力。

注 释:

① 龙龚《齐白石传略》第91页,人民美术出版社,1959年,北京。

② 齐白石不是完全不画没看过的东西,如早年画过神像功对,见《白石老人自传》。也画过龙,如作于1939年的《十二生肖图册》,就有龙。参见《齐白石十二生肖册》第5页,天津人民美术出版社,2002年1月,天津。

③ 《白石画稿》自序,画稿藏于中国艺术研究院美术研究所资料库。

④ 王振德等编《齐白石谈艺录》第54页,河南人民出版社,1984年,郑州。

⑤ 《齐白石谈艺录》第54页。

⑥ 齐白石写生稿自记。画稿藏北京画院。

⑦ 《画棉小稿》,见《北京画院秘藏齐白石精品集·画稿卷1》第14页,广西美术出版社,2001年,南宁。

⑧ 以上均见齐良已《回忆父亲齐白石作画》,载《集邮》1980年第4期。

⑨ 参见《北京画院秘藏齐白石精品集·画稿卷》。

⑩ 宋董逌《广川画跋·书徐熙牡丹》,见俞剑华《画论类编》第1033页,中国古典艺术出版社,1957年,北京。

⑪ 罗大经《鹤林玉露》,转引自俞剑华《画论类编》第1030页,中国古典艺术出版社,1957年,北京。

⑫ 转引自俞剑华《画论类编》第1026~1027页。

删尽雷同 扫除凡格

——齐白石的山水画与人物画

郎 绍 君

齐白石20岁始学山水画。那时他还是个雕花木匠。一次在一个主顾家里发现了一套乾隆版的《芥子园画谱》，如获至宝，借回家用半年时间精心拓摹了一套。其中的山水谱，便成了他学习山水的启蒙老师。27岁那年，他拜湘潭画家胡沁园为师学画工笔花鸟，胡沁园介绍他的朋友谭溥（字荔仙，号瓮塘居士）教他学山水。谭溥的山水画，学的是当时最流行的王石谷一路画法，所以白石的山水，最早脱胎于《芥子园画谱》和"四王"。不过，一个没有钱、没有名的乡村木工，难以见到较好的艺术真迹，即便四王的画，也未必能学得其妙处。所见他40岁以前的山水，都是依照画谱程式，作细致的描绘，笔力秀弱，缺乏生气。

1902年以后，他应朋友之约远游，六出六归，历时八年，历经湖南、湖北、河南、河北、陕西、江西、安徽、江苏、广东、广西诸省的武汉、西安、北京、天津、上海、南京、苏州、香港、广州、东兴、肇庆诸市，走过许多江河湖海，探访过许多名山大岭、寺庙古迹，画了很多写生，胸襟与见识大大开阔，画风也为之一变。他感慨说："每逢看到奇妙的景物，我就画上一幅。到此境界，才明白前人的画谱，造意布局和山的皴法，都不是没有根据的。"从这时期留下的作品可知，他不再依照画谱程式亦步亦趋地描摹，而是通过写生寻求新的构图、新的意境、新的画法了，虽不免有幼稚之处，却充满了生气和创意，与社会流行的摹仿画风拉开了距离。远游回来的第二年即1910年，他把写生画稿整理一遍，画成一套52开的大册页，题名曰《借山图》。这套《借山图》，画的都是著名景色，如西安的"雁塔坡"、广州的"独秀山"、江西的"滕王阁"，等等。之后，又应友人胡某之请，根据湘潭石门一带的景色创作了《石门二十四景》。这两套大册页都源自目睹过的景观，但又都不拘泥于对那具体景观的写生素材，而是删繁就简，意想心造，写其"胸中山水"。1915年，齐白石来到北京，识陈师曾，陈看到他的《借山图》册，大为赞赏，写诗说"齐君印工而画拙，皆有妙处难区分"。并支持他走自己的路，不管别人怎么看。

1919年齐白石正式定居北京。在北京，他看到并临摹了更多前人名作，如沈周、石涛、八大的作品，但他的画最初在北京很受冷落，生活得很清苦。他发奋变法，进行了大约十年的探索，使自己的画法风格都发生了一个飞跃性变化。变法期间，他不仅吸收了以赵之谦、吴昌硕为代表的金石派画法，创造了独树一帜的大写意花鸟，也创作了很多山水，对传统山水画的构图、意境、笔墨、色彩进行了大胆改造。自远游以来，他对山水下的功夫甚于花鸟。他进行变法的主要对象是花鸟，最早收到经济效益的也是花鸟

——1922 年，他的花鸟作品被陈师曾、金城等带到日本，受到出人意料的欢迎，卖价比北京高出几十倍。此后，顾主们开始改变对其花鸟画的态度，但对于他的更加成熟、更具独创性的山水作品，人们仍不大理解和喜欢。1925 年，他题《雨后山村》说："十年种树成林易，画树成林一辈难。直到发亡瞳欲瞎，赏心谁看雨余山。"他靠卖画维持一家人的生活，山水画不好卖，他只好少画或不画，尽管心里不服气。1931 年，他在一本山水册上题字，再次提及此事："吾画山水，时流诽之，故余几绝笔。""几绝笔"之说有点夸张，但他画山水的确少多了，若无特别之请，一般不画。他 30 至 50 年代的绘画作品在万张以上，其中的山水只占了极小的比例，且大多画于 70 岁以前。40 年代后，就真的近于"绝笔"了。

就山水作品数量而言，20 年代最多，30 年代次之。其中，立轴和册页形式居多，很少横卷。不论什么形式，大都风格独造，与传统山水画有很大的区别，看惯了讲究丘壑的宋元山水、讲究秀逸笔墨的"四王"山水的人，不喜欢他的山水，是很自然的。齐白石自己说：

> 余画山水，不喜平庸。前清以青藤、大涤子外，虽有好事者论王姓为画圣，余以为匠家作。

然余画山水绝无人称许，中年仅自画借山图数十纸而已，老年绝笔。

<div style="text-align:right">——转引自胡佩衡、胡橐：《齐白石画法与欣赏》</div>

他题画山水诗曰：

> 逢人耻听说荆关，宗派夸能却汗颜。
> 自有心胸甲天下，老夫看惯桂林山。

<div style="text-align:right">——题《雨耕图》</div>

> 曾经阳羡好山无，峦倒峰斜势欲扶。
> 一笑前朝诸巨手，平铺细抹死工夫。

白石多次提到他的画与桂林、阳羡（即阳朔）山水的关系，并非虚言，他喜用大笔画孤峰独立，就主要来自对桂林山水的印象。这两首诗：一强调画山水师法造化，反对死摹古人（荆浩、关仝等）和宗派夸能（如南派、北派等）；二强调写意抒情，对明清的工细山水不屑一顾。他曾对胡佩衡说："大涤子画山水，当时之大名家不许可，其超群可见了。我今日也是如此。"在另一诗中，他更激烈地表示：

> 山外楼台云外峰，匠家千古此雷同。
> 卅年删尽雷同法，赢得同侪骂此翁。

<div style="text-align:right">——自题山水</div>

人们越是看不上他的山水、攻击他，他愈是坚持走自己的路、画自己的风格、坚持自己的探索。我在《齐白石》一书中，曾大体概括齐白石的山水画的特点说：它们极少象征寓意，而强调平朴的格调和生活气息；不特讲究笔墨自身的意趣，而讲究表现生命

感觉的活跃；不很讲究描绘的具体、层次的丰富，而强调简括疏朗和大写意性格；不大讲求语言的含蓄内在，而强调率直与雄健。从传承的角度看，他的山水远离讲究闲静、松秀、优雅、淡远，讲究笔墨意韵的董其昌、"四王"，而相对接近于强调生命感受、相对粗疏雄健的石涛和金冬心，但在面貌上又与他们大不同。

齐白石的山水源于两个基本的母题：一是家乡景观，二是远游印象。前者多画村居、院落、渔庄、荷塘、柳岸、松溪，时或点缀鸡鸭、竹径、老屋等，丘陵起伏，平远亲切，弥漫着乡间气息，几乎没有高山大岭、重峦叠障、枯木寒林，传统笔墨少了用武之地，但也给画家以自立的机会。后者多湖海扬帆，洞庭日出、桂林山水、洲渚鸬鹚、蕉林书屋等，其中以桂林印象为最多。正是这些特点，使他有机会把写意花鸟画的某些画法移入山水，赋予山水画以新的面貌和风格，说齐白石的山水画，比他的花鸟画更具创造性与现代性，并不是夸张之辞。

在齐白石山水画中，横卷最少而立轴最多。为什么会如此，未见过白石老人的相关陈述。横卷宜于移步换形的描绘，是一种在时间中展开的艺术，要求构思的缜密，景观设计的跌宕变化，这似乎与喜欢放笔直干、痛快简约的齐白石性格有所不合。事实上，即便齐白石画横卷，也总是以空灵简少胜，而从不繁密、从不画长江万里图式的长卷。在立轴形式中，他又喜画狭长尺幅，而颇少选择近于黄金律的长宽比例。其山水如此，花鸟和人物画也是如此。这是一种偏爱还是出于作画习惯？也许都有。这正如潘天寿多作横方或竖方镜心，林风眠多在方纸上布阵，陆俨少格外喜欢长卷一样，并不完全出于内容之需，也和画家独特的视觉心理经验、构图习惯和艺术追求相关。

白石画立轴山水，以高远、平远为基本形式。凡画山则高远或高远兼平远，画江河湖海、溪桥村舍则平远，或平远兼高远。而不论高远、平远或两兼者，都绝少一开一合的传统范式，其独特的章法个性，一望便知属于齐白石。

构图之外，它们还有如下的特色：

一曰"简少"。单纯简洁、宁少勿多、突出主体、省略琐碎。很少画重峦叠障、林木华滋、重楼复殿，而是突出主体，点到为止。不仅物象简少，笔墨也简少——大多是简括粗放的勾染，几乎不要复杂的皴法。

二曰"奇新"。构图、造型、笔墨、色彩、点景人物等，大都求新求变、大胆奇突、不同寻常。齐白石提倡敢于独造、"扫除凡格"，他佩服石涛、金农作画"怪绝伦"，有奇思，能"头头笔墨创奇新"，并努力效法之。

三曰"粗拙"。用大写意手段、强悍的金石笔法勾山画水，铸造了粗拙、朴茂的笔墨特色。20年代，有人说他画画像"厨夫抹灶"，太无古法，不文气。看惯了精致画法的人不理解这种风格。他自嘲曰"大叶粗枝世所轻"，又感叹道："咫尺天涯几笔涂，一挥便了忘工粗。荒山冷雨何人买，寄与东京士大夫。""一挥便了忘工粗"一句，生动透现齐白石的性格。当然，这种"粗拙"并非"忘"忘工细的结果，而是画家的一种追求。事实上，白石山水粗而不糙，粗中有细，拙中有味，是很耐看的。

齐白石的人物画，可以追述得很早。《自传》说：他的第一张人物画，是8岁时在门上摹拓的雷公像；第一次画现实人物，是读村馆时，用写字纸画"星斗塘常见的一位钓鱼老头。画了多少遍把他的面貌、身形，都画得很像①"。后来做雕花木匠，雕刻的内容也有"状元及第"、"刘备招亲"一类传统题材的人物画。除了跟师傅学，他也"从绣像小说的插图里，勾摹出来"以做画样。20岁那年勾摹的一套《芥子园画谱》，更成了他在雕花上出新、为乡亲画古装人物的依据。湘人多民间信仰，为了挣钱养家，年轻的齐白石画了许多神像功对，如玉皇、老君、财神、灶君之类，在画的时候，除了应用《芥子园画谱》，还从戏剧人物、现实人物中找些参照。请他画美人的更多，还得了个"齐美人"的绰号。26岁时，白石拜萧传鑫为师学画肖像，萧师又介绍他向另一肖像画家文少可学习，两位师傅把"拿手本领"都教给了他。

　　明、清、民初，在民间流行的画像方法大概有两种：一是传统勾勒填色或没骨方法，一是吸收西洋明暗造型方法。后一种以炭粉、纸卷笔或干毛笔擦画，俗称"擦炭画"。当时画肖像又有两种方式：一为对着真人写生，一为依据照片放大。齐白石兼能传统与擦炭两种方法，有时还把两种方法结合起来。那时中国已有照相术，但一般农村还很少见，有条件到城里照相的，多是大户人家。湘潭习俗，凡为生人画像称作"小照"，为死人画像称之"描遗容"，如果"描遗容"没照片可依，就只有对着死者描画了。白石为人画像，既能对人写真，也能用照片放大。27岁后，他"弃斧斤"，作画师，直到40岁前，一直作为肖像画师活跃于湘潭和长沙一带。《自传》记述，他32岁为黎松安的父亲描遗容，35岁到黎铁安家画像，35岁开始到湘潭县城画像，39岁为内阁中书李镇藩家画像。40岁以后远游，画山水花鸟，但也没有完全放弃画像，如48岁应谭祖安之请到长沙为其先人和弟弟画遗像，50岁为亲家邓有光画像，大约同时，又画晚年胡沁园像。那几年，他有时画一方"湘潭齐璜濒生画像记"印为记②。留传至今的白石肖像作品，有几件颇具代表性，它们是：辽宁博物馆藏《黎夫人像》、《胡沁园像》、《沁园师母像》，荣宝斋藏《无名衣冠像》，湘潭齐白石纪念馆藏《胡沁园像》等。

　　除肖像外，早期齐白石还画仕女、儿童、历史人物、佛道人物。龙龚说："从1889年到1901年，除了画像，齐白石辛勤创作的画幅，应该以千来计算……以花鸟为最多，山水次之，人物又次之。"③但从留存作品看，这十多年的人物画并不算少，而1902年到1917年即远游和幽居乡间的十几年，人物画却很少。对于远游前的人物仕女，《自传》有这样的介绍：

　　那时我已并不专画像，山水人物，花鸟草虫，人家叫我画得很多，送我的钱，也不比画像少。尤其是仕女，几乎三天两朝有人要我画的，我常给他们画些西施、洛神之类。也有人点景要细致的，像文姬归汉、木兰从军等等。他们都说我画得很美，开玩笑似的叫我"齐美人"。

　　现存这时期的仕女，有西施浣纱、麻姑进酿、红线盗盒、黛玉葬花等等。画法大体分为工笔、写意和半工写三种，人物造型是程式化的：瓜子脸、柳叶眉、樱桃小口、眼

晴细秀、削肩、身形修长瘦弱。有些显然有所本，有些则是根据画谱加以改造，而"锐面削肩，头大手小"的形象，与改琦、费丹旭开其先，流行于晚清画坛的仕女形象颇为相近，初学仕女画的齐白石受到这种流行画风的影响，是不奇怪的。他常常一个稿子反复画，姿态、画法大致相同的红线、西施等，多次出现——这种情况延续到他的晚年作品，这种重复是卖画造成的，常与顾主点名索要分不开。在中国美术史上，这并非偶然现象。这时期画儿童不多，中央美术学院所藏《婴戏图》四条屏(1897年)，只勾勒点染人物及风筝什物，不画景，衣纹结构与笔线有很强的程式性，一望可知是摹仿上海画家钱慧安画风的。

白石喜欢画的历史人物，多与民间流传的历史故事有关，如郭子仪、诸葛亮等。这些人物早在做雕花木活中就刻过，他是很熟悉的。神话佛道题材，所画最多的是"八仙"。早年他曾雕刻过"八仙"木屏风，湘潭阳光藏《八仙图》条屏，从款题书法和画风看，约为1889至1903年间之作。用半工写方法，头部较为工细，身躯和景物较为粗放，头与身的比例约为一比四或一比五，是一种矮短型的形象。作品很注意眼睛的刻画，何仙姑的侧头斜视、张果老的抬头上望、李铁拐的白眼翻看等，都有些夸张，显得神气十足。这种手法，在民间绘画里是常见的。湖南省图书馆藏《寿字图》(1897年)，整幅画是一个双勾的"寿"字，"寿"字笔画中又有山水人物和禽鸟——八仙、仙鹤、松、石等，取"群仙祝寿"之意，是更典型的民间绘画形式。

衰年变法期的人物画，我们在"十年关门始变更"一章已作粗略介绍，代表性作品有《不倒翁》、《汉关壮缪像》、《宋岳武穆像》、《李铁拐》、《得财》、《搔背图》、《西城三怪》等，工细人物减少，粗笔大写意一跃而为基本格式。值得注意的是，一些作品源自切身的生活体验，以诗画结合的方式直率地表达对社会人世的看法。如具有讽刺倾向的《不倒翁》，借题发挥的《得财图》、《渔翁图》，智慧幽默的《搔背图》等。它们多有感于战乱和官僚政治，发出的感叹如"豺狼满地，何处爬寻，四围野雾，一篓云阴。""江滔滔，山巍巍，故乡虽好不能归"，"不愁未有明朝酒，窃恐空篮征税时"，沉郁有力，具有明显的批判性。这在齐白石早期人物画中是没有的。

30至50年代，是齐白石艺术的盛期，个性风格完全形成，题材、体裁、形式、风格相对稳定，作品精气弥满，技巧高超，作品也最多，人们熟翻的齐白石画，主要是对这一时期绘画的印象。就人物画而言，盛期仍然有仕女，儿童、寿星、李铁拐等。其中特别值得关注的，是种种自写性质的人物，以及各式各样的钟馗、罗汉、佛像等。这些作品所表达的精神倾向，如慈爱之心、不平之气、幽默智慧和鞭挞丑恶等等，足以安慰心灵，给人以愉悦和启迪。在形式风格上，则粗犷拙朴，是典型而独特的大写意。

生活中的白石老人，有性格、有脾气，并不那么温文尔雅。王森然说："先生性柔时，如绵羊，暴躁时如猛虎，无论其如何暴躁，过时无事，正如疾风骤雨之既逝，只有霁月清风耳。"接着他记述了一件事：1935年，友人萧某携乡村山珍请客，邀王森然、齐白石、茹煮之品尝，适李苦禅、侯子步、王青芳来访，亦入座。白石与大家谈笑甚欢。饭

罢，茹恭之起而致谢，但说话有口音，白石疑其骂己。王某借机进谗曰："王森然暗邀疯子辱先生。"白石遂大恨森然。森然得知大骇，"邀陈小溪君共往谒，见面竟怒目相视，如火方炽，不可遏抑，几经解说，方豁然冰释"。王森然感叹说："先生偶与同道者有反感，其因多似此，而往往堕其术，终未觉察，甚以为憾"。④30年代，白石画过多幅《人骂我我也骂人》，刻画一坐姿老者，左手扶膝，右手外指。老人的表情，有时作愤愤状，有时略呈微笑。画此并非单为某一事，而是表示"以骂还骂"的态度。北京同行中确有不够友好的，但也有像王森然说的那类误会，但不管真假，白石老人总不免耿耿于怀，有所表示。他的印文"流俗之所轻也"、题跋"人誉之，一笑，人骂之，一笑"，都出于此。被人骂而还之以骂，本乎人的自卫意识，在人事关系中是很普遍的。"人骂之，一笑"则出自一种有修养的态度。"人骂我我也骂人"和"人骂之，一笑"恰构成齐白石性格的矛盾性和多面性。"我也骂"是本能的、情感化的，"一笑"已有文化和理性的作用，而笑着说"我也骂人"，则多了些省悟和幽默。有意思的是，不管白石画了什么表情，这类画总有些儿童般的真纯。人们感受到的，首先不是"也骂人"的态度，而是毫不掩饰、近乎粗率的性格本身，以及七旬老人的天真。齐白石晚年，常不自觉地把自己的纯真化为审美对象。他有一方印章"吾狐也"，边款刻"吾生性多疑，是吾所短"，像这样公开告诉人家自己像"狐"那样多疑，有点像小孩子说"我心眼特别多"，可令听者莞尔一笑。人们在真诚面前，至少能得到一些精神舒解。齐白石还喜欢画《老当益壮》，刻画一个白眉、白须的老人挺腰举杖，一副不服老的"英雄状"。这表现生命的另一面：积极向上，心态年轻。但其英雄姿情与年龄的对比，又让人觉得好玩。生活中的齐白石沉默寡言，画中的自我则充满情趣。

幽默是一种睿智，也是一种宣泄。齐白石晚年的写意人物，不缺乏幽默和睿智。这种幽默感来自丰富的人生阅历，对世事的解悟，以及对平凡事物中神奇和笑料的发掘。图画形象与诗歌形象的巧妙结合，是表现这种幽默的基本方式。典型作品之一是人们熟悉的《不倒翁》。它把事物的反正、表里、庄谐融为一体，让适当的漫画手法和妙趣横生的诗歌相得益彰，把严肃的东西以玩笑的轻松态度揭示出来，使人在愉悦之余感到艺术家盱衡世事的洞察力。《搔背图》、《钟馗搔背图》、《东方朔偷桃》、《却饮图》、《醉归图》、《也应歌歌》、《挖耳图》、《耳食图》等等，题材内容不一，但都富幽默感。为别人搔痒总难搔到痒处，"不在下偏搔下，不在上偏搔上"的矛盾尴尬到处都有。听信传闻、只凭耳闻判断和办事的人，就像以耳代口吃饭，永远"不知其味"、"不得要领"。把这样的生活智慧化为轻松的画面，是白石老人的杰出处。

齐白石晚年画过不少佛像、罗汉和观音大士像。我们在前面介绍过，他不是佛教徒，也不是在家修行的居士，但他对鬼神佛道时常流露出一种敬畏感，但这种"敬畏"不过是"别得罪"而已。对他而言，只要自己和家人不受伤害，能温饱平安，烧不烧香，拜不拜神，都无所谓。他画佛像，从不问是否符合"法相"规矩，常常把罗汉当做佛来画。在多数情况下，他的佛道画都是应顾主之求，与作为虔诚信徒的画家王一亭、丰子恺等

大不同。也许与这种态度有关，他的佛像人物多不如他的现实人物、历史人物和仙鬼人物生动有趣和富于个性。

齐白石能画相当写实的人物肖像，但晚年的大写意人物大都略于形似。后者又可分为两类：一类笔线稍多，五官体态的刻画较细，着色也较工，如《郑家婢》(1930 年) 和《钟馗搔背图》(1936 年)；另一类纯为减笔大写意，形象简括而不草率，如《大涤子作画图》等。

古今写意人物画，有能似而不求似者，有不能似也不求似者。前者多"行家"即专业画家，后者多"隶家"即文人画家。齐白石属于前者。传统写意画，没有"比例准确"而只有"形似神似"的概念，追求"意足不求颜色似，前身相马九方皋"的境界，以神似意足为宗，视单纯形似为低俗。白石能似而不求似，不取写实主义，不求深入刻画对象的表情与心理，意到而已。这是特点，也是局限——想个大写意画法的特点与局限。但白石的大写意又不同于画法简单的文人墨戏，他创造的很多形象，如不倒翁、钟馗、掏耳老人、送学老人、李铁拐、迟迟、西城三怪、搔背的小鬼、作画的大涤子等，不只借鉴于前人，也得自生活观察和独具个性的想象。在画法风格方面，齐白石用笔沉凝、老辣、随意、不拘格法，衣纹拙重粗放，有时如枯枝盘石，强悍有余而含蓄不足。

在 20 世纪，齐白石不以人物画名世，但他的人物画仍有独特的贡献，占有独特的地位。

注 释:

① 《白石老人自传》第 13 页，齐璜口述，张次溪笔录，人民美术出版社，1962 年，北京。

② 《白石老人自传》第 62 页。

③ 龙龚《齐白石传略》第 22 页，人民美术出版社，1959 年。

④ 王森然《齐白石先生评传》，见《中国公论》第 2 卷第 6 期第 84～85 页，1940 年 3 月。

目　录

梅蝶图

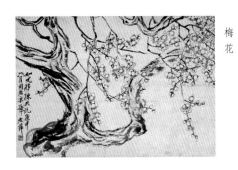

梅花

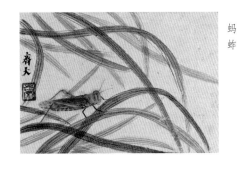

蚂蚱

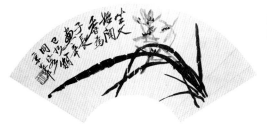

兰花

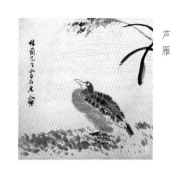
芦雁

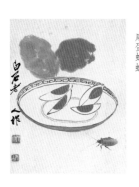

咸蛋螳螂

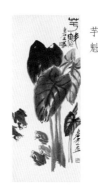

芋魁

秋韵

图 版

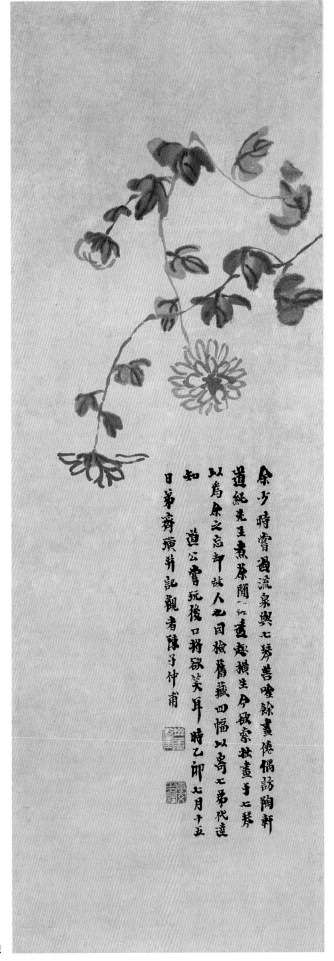

菊花图

95.5cm×32.5cm　早期作品

中国艺术研究院美术研究所藏

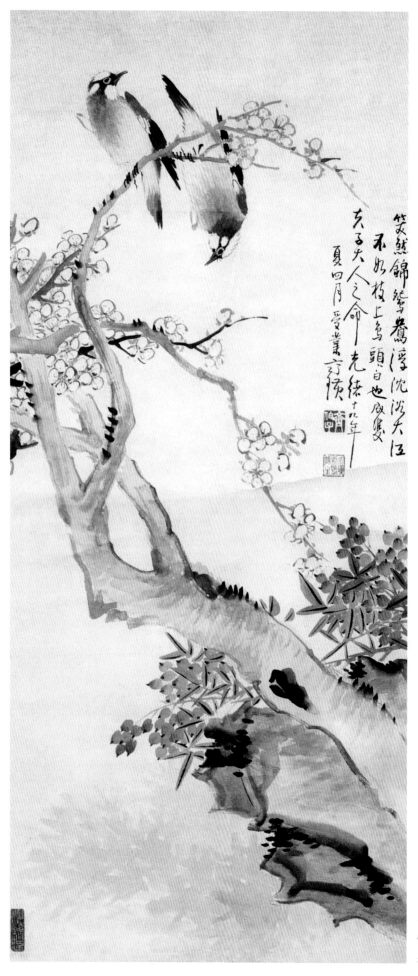

梅花天竹白头翁

91cm×40cm　1893年

辽宁省博物馆藏

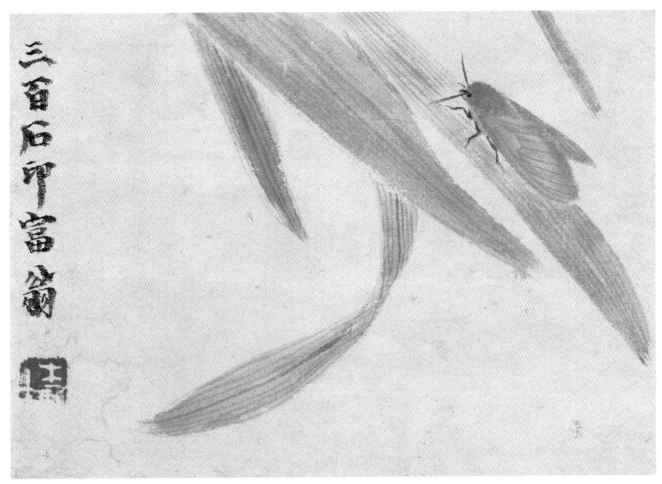

草叶蛾子 (册页之一)

137cm×68cm　**1894年作**

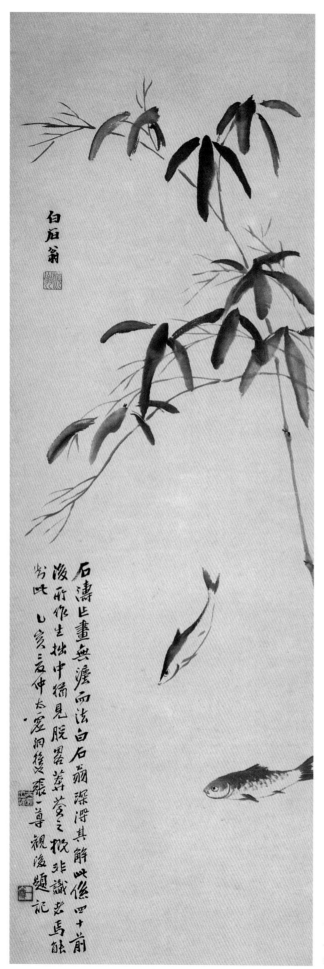

双鱼图

尺寸不详 约1899年

私人藏

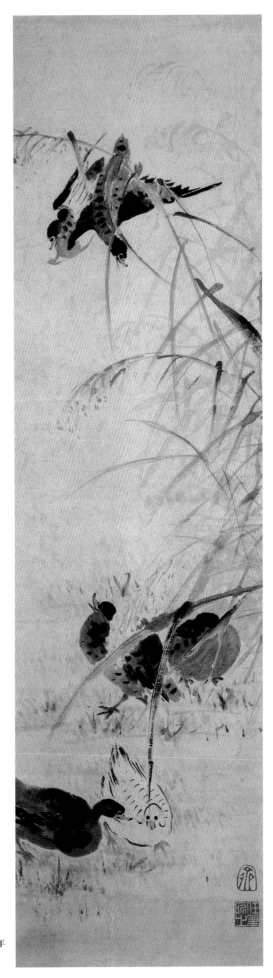

芦 雁

173cm×48cm　约1900～1909年

辽宁省博物馆藏

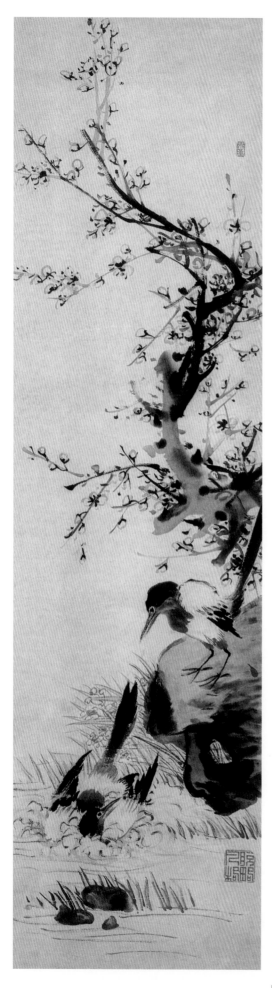

梅花喜鹊

173cm × 48cm 约1900～1909年

辽宁省博物馆藏

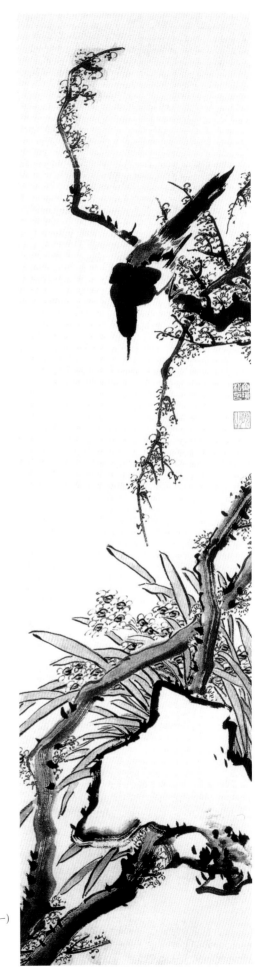

梅鹊水仙 (花鸟条屏之一)

147cm×39.5cm 约1902~1909年

北京市文物公司藏

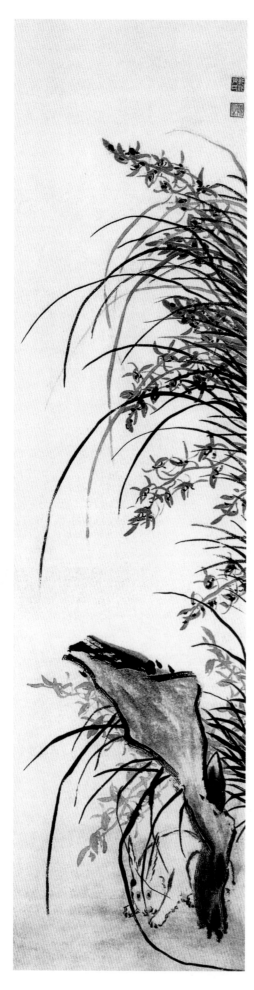

兰石白兔

147cm×39.5cm　约1902～1909年

北京市文物公司藏

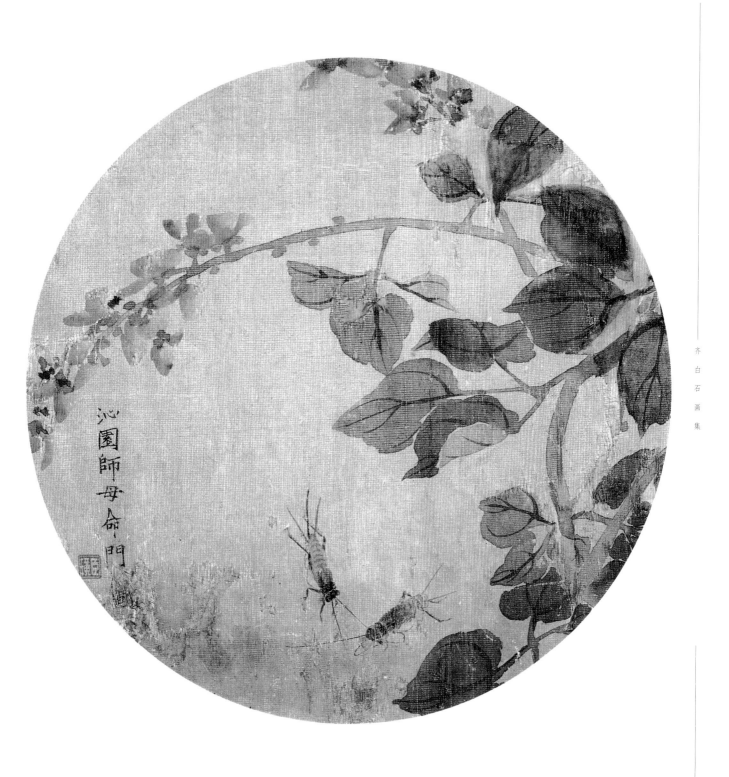

花卉蟋蟀（团扇）

直径24cm　1906年

辽宁省博物馆藏

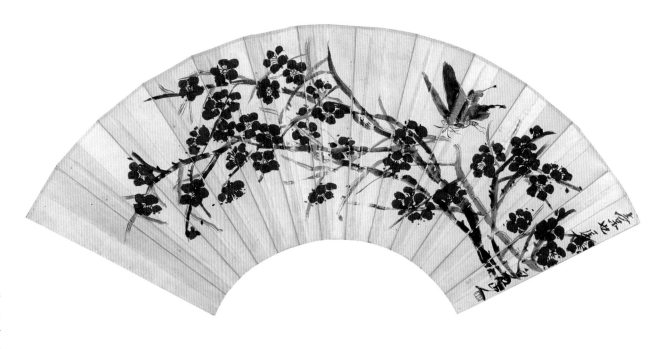

梅蝶图（扇面）

18cm×54cm　**1917年**

私人藏

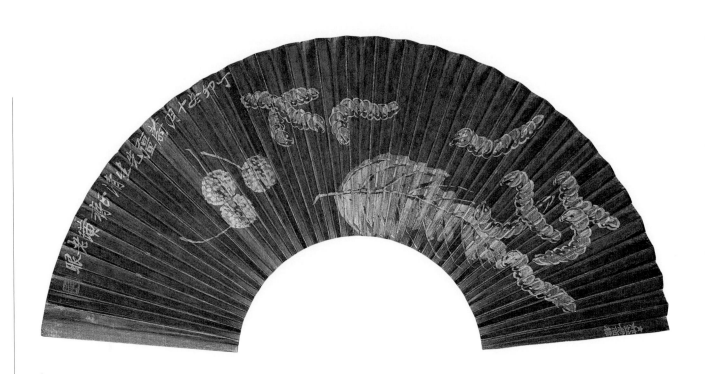

蚕（扇面）

10cm×31.5cm　**1927年**

天津艺术博物馆藏

喜鹊梅花

90cm × 46.5cm　约1910～1917年

中国展览交流中心藏

梅 花
70cm×33cm　1917年
北京画院藏

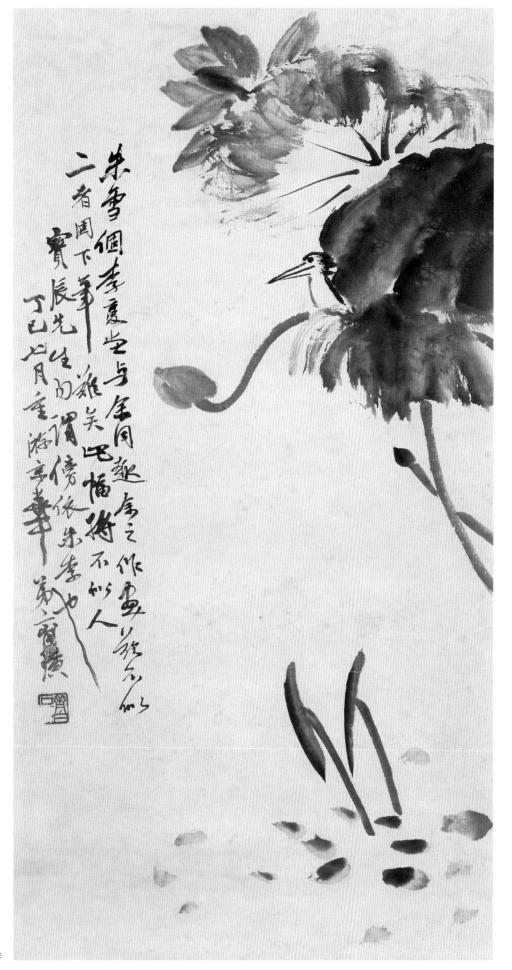

墨荷翠鸟

尺寸不详 1917年

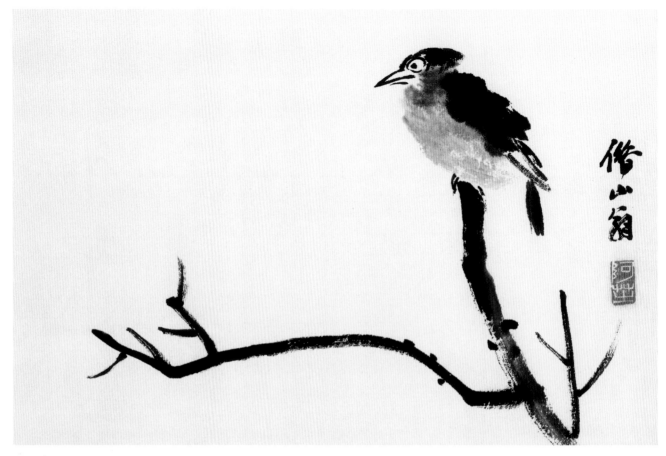

幽 禽 (册页之二)

29.5cm×44cm　**1917年**

陕西美术家协会藏

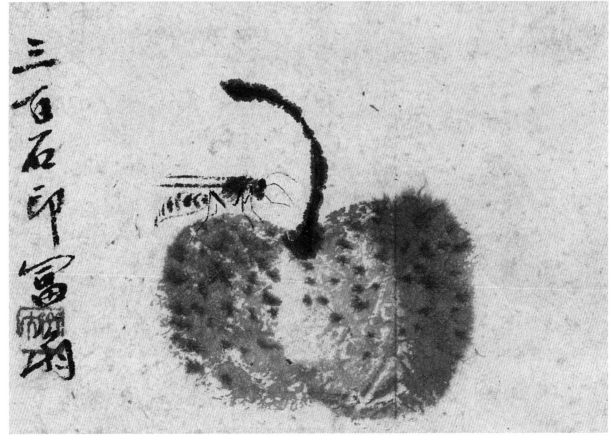

秋梨细腰蜂

25cm×35cm　1919年

私人藏

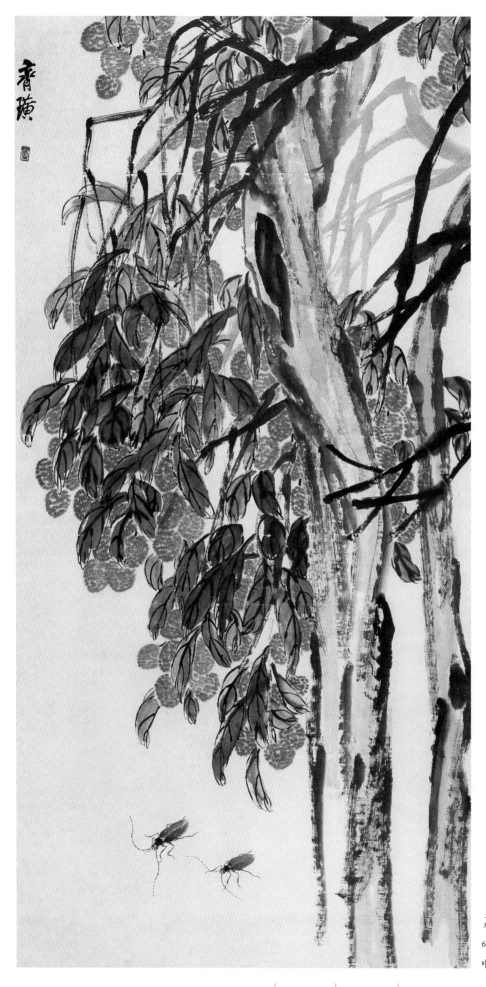

荔枝天牛

66.7cm×13.8cm 约20世纪20年代初期

中国美术馆藏

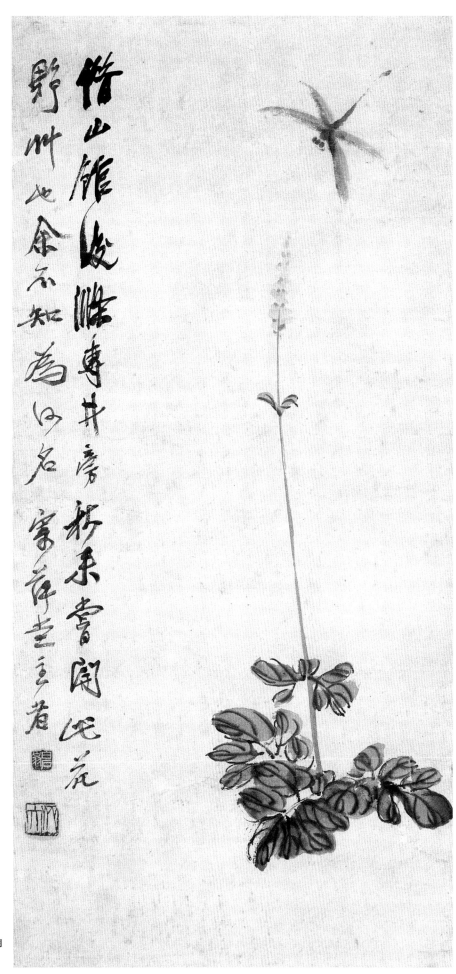

蜻蜓野草

65.5cm×31.5cm　约20世纪20年代初期

北京市文物商店藏

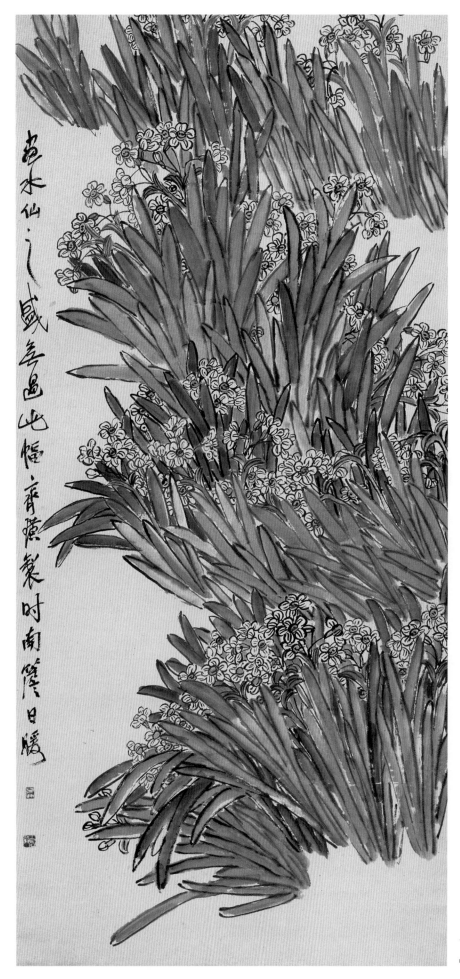

水 仙

135cm×64cm　约20世纪20年代初期

中国美术馆藏

蝴蝶雁来红

95.3cm×33cm　约20世纪20年代初期

中国美术馆藏

齐白石画集

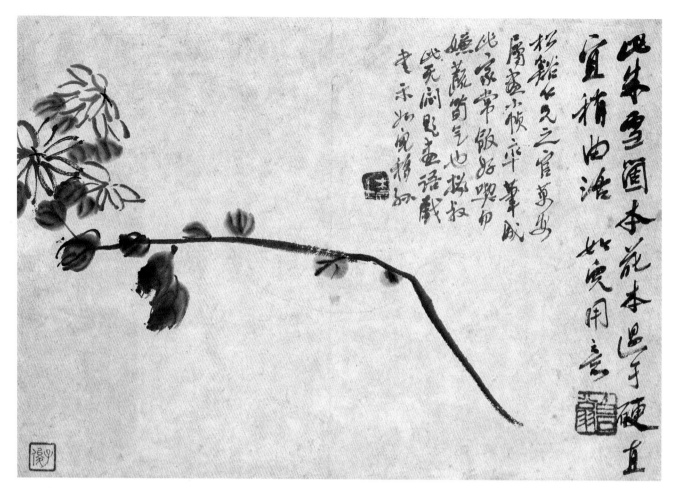

墨 菊

22cm×32.5cm　约20世纪20年代初期

北京市文物商店藏

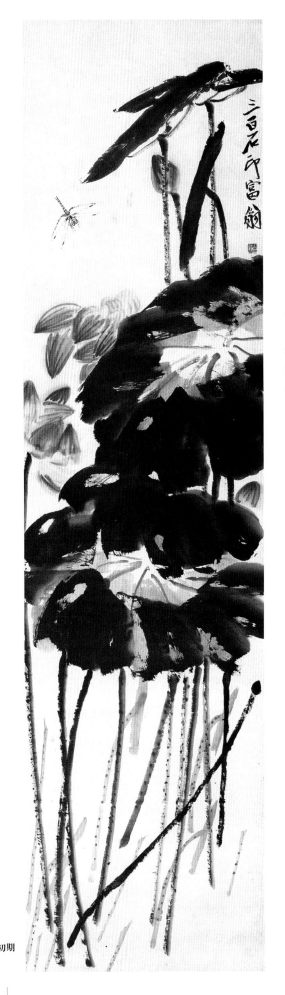

荷 花

130cm×35cm　约20世纪20年代初期

私人藏

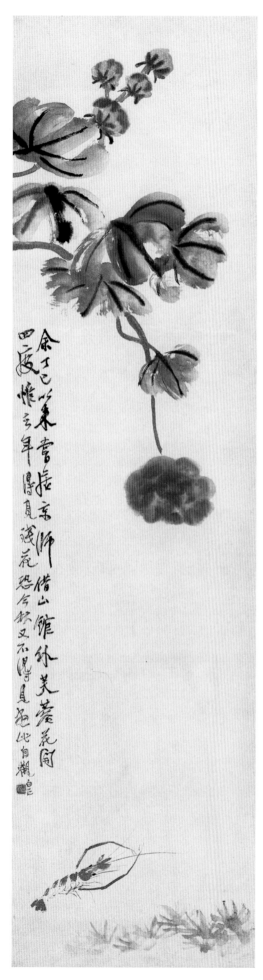

余乙巳以来旅京师借山馆外芙蓉花开四度惊云年复真残荒恐今秋又不见真犹此自媿□

芙蓉游虾

尺寸不详　约20世纪20年代初期

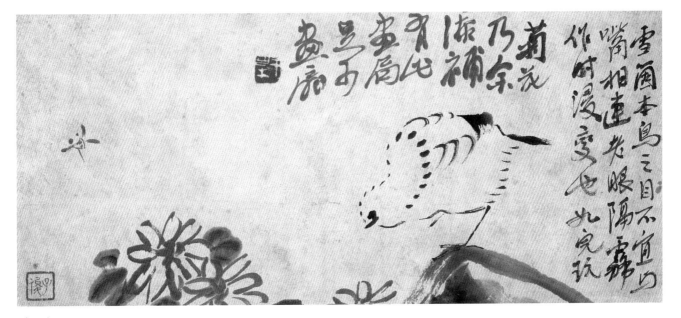

花 鸟

尺寸不详　约20世纪20年代初期

私人藏

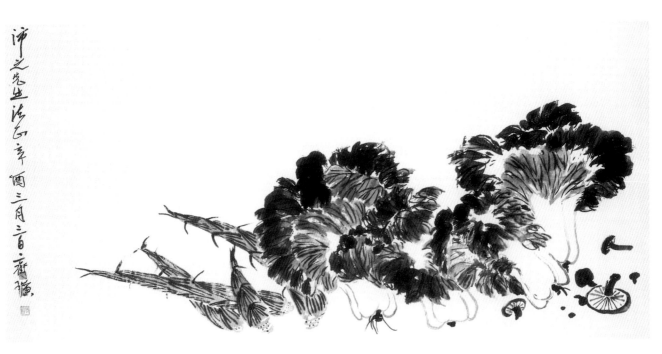

蔬香图

63cm×130cm　1921年

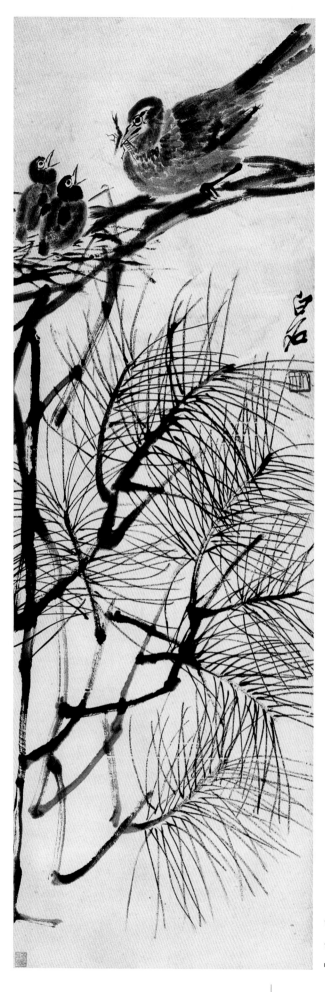

哺雏图

101cm×33cm　约20世纪20年代

中国艺术研究院美术研究所藏

茨菰双鸭

75cm×33cm　约20世纪20年代

中国艺术研究院美术研究所藏

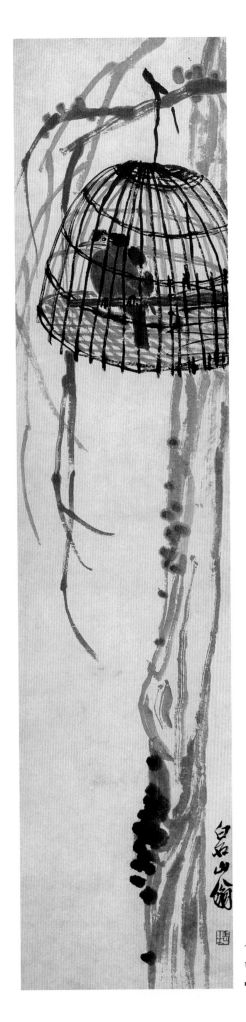

八 哥

134cm×31.5cm　约20世纪20年代

中央美术学院附中藏

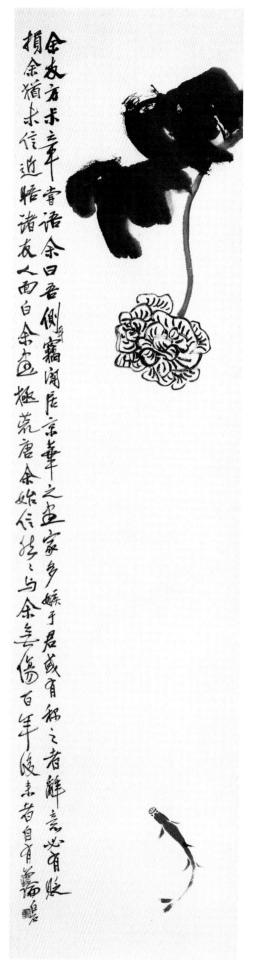

芙蓉游鱼

136cm×34cm　约20世纪20年代

中国美术馆藏

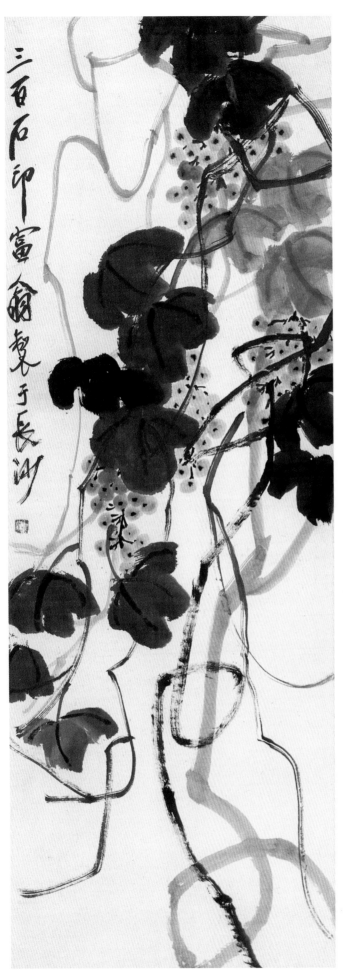

葡萄

尺寸不详　约20世纪20年代

私人藏

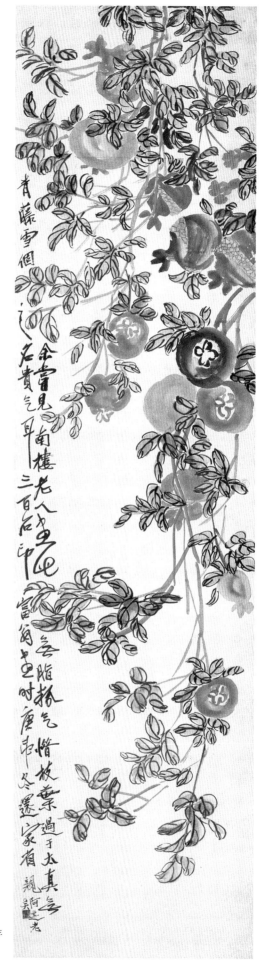

石 榴

137cm×34cm　**1920年**

中国美术馆藏

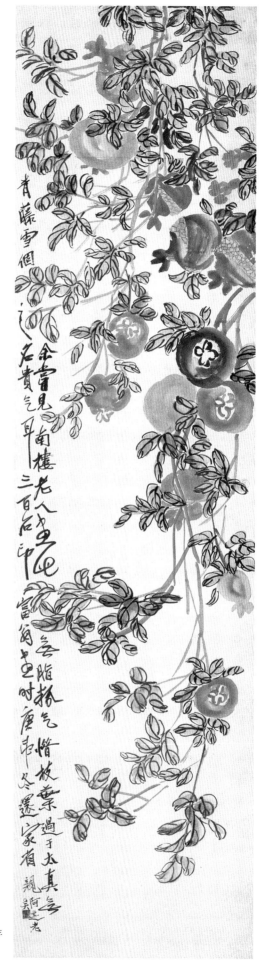

游 虾

50cm×43cm　1920年

中国美术馆藏

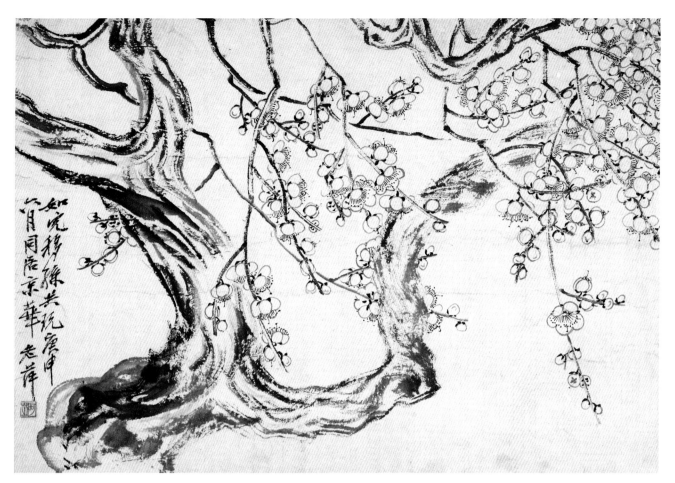

梅 花

30.8cm×44.8cm　**1920年**

私人藏

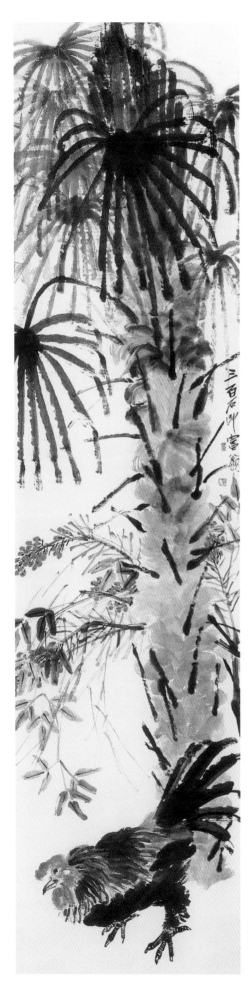

棕树公鸡

236.5cm×58cm　**20世纪20年代初期**

天津杨柳青书画社藏

鸢尾蝴蝶（草虫册页之一）

25.5cm×18.5cm　**1920年**　中国美术馆藏

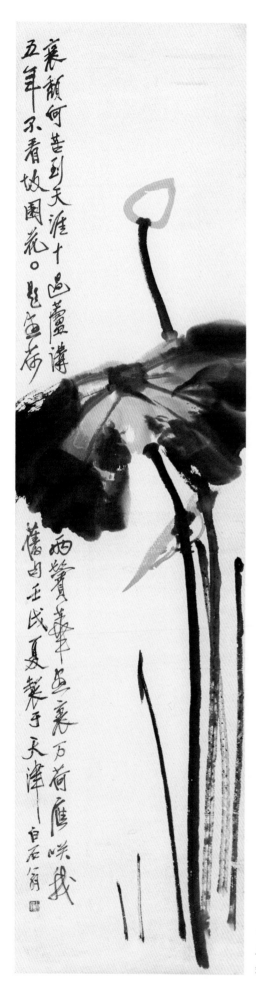

墨 荷

尺寸不详 1922年
私人藏

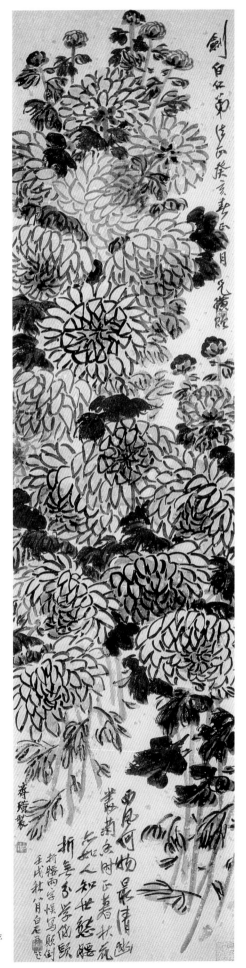

丛菊幽香

133cm×33cm　1922年

湖南省博物馆藏

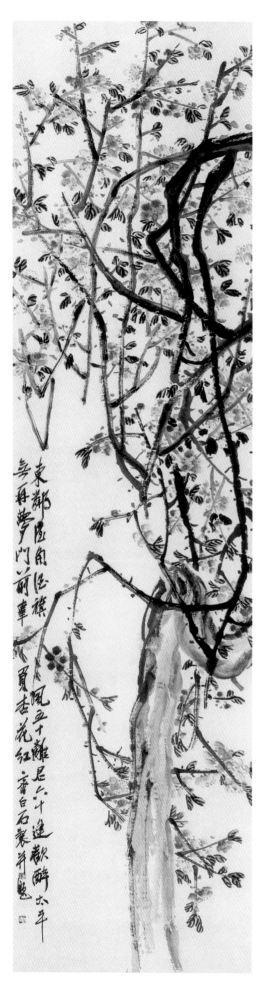

杏花

175.7cm×47.1cm　**1922年**

私人藏

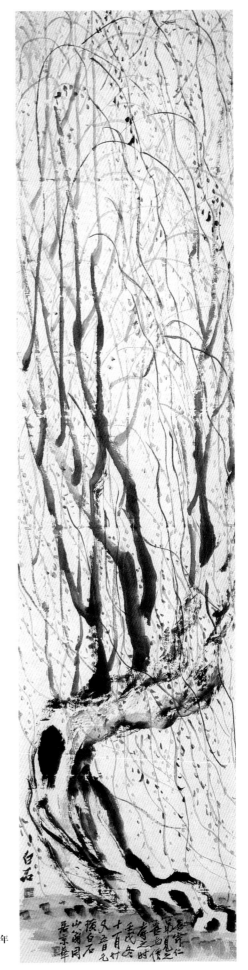

柳 树

138cm×34cm　1923年

湖南省博物馆藏

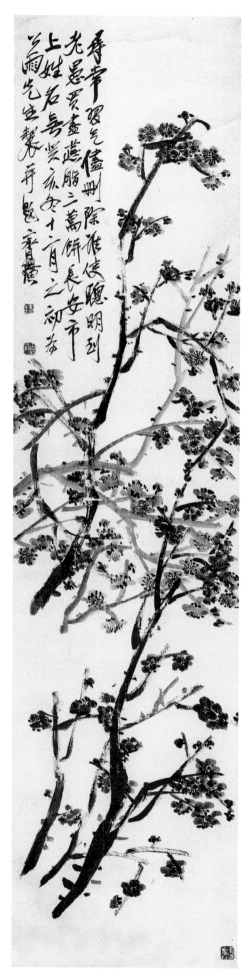

红 梅

尺寸不详　1923年

私人藏

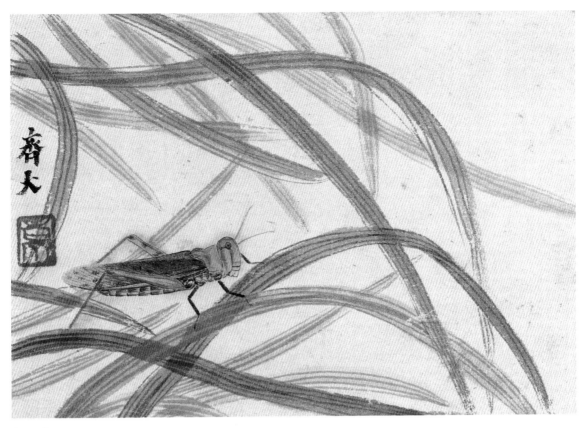

蚂　蚱（草虫册页之四）

13cm×18cm　**1924年**

中国美术馆藏

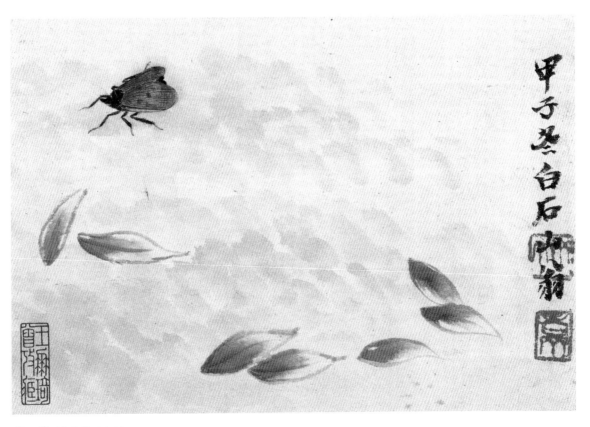

落　英（草虫册页之八）

13cm×18cm　**1924年**

中国美术馆藏

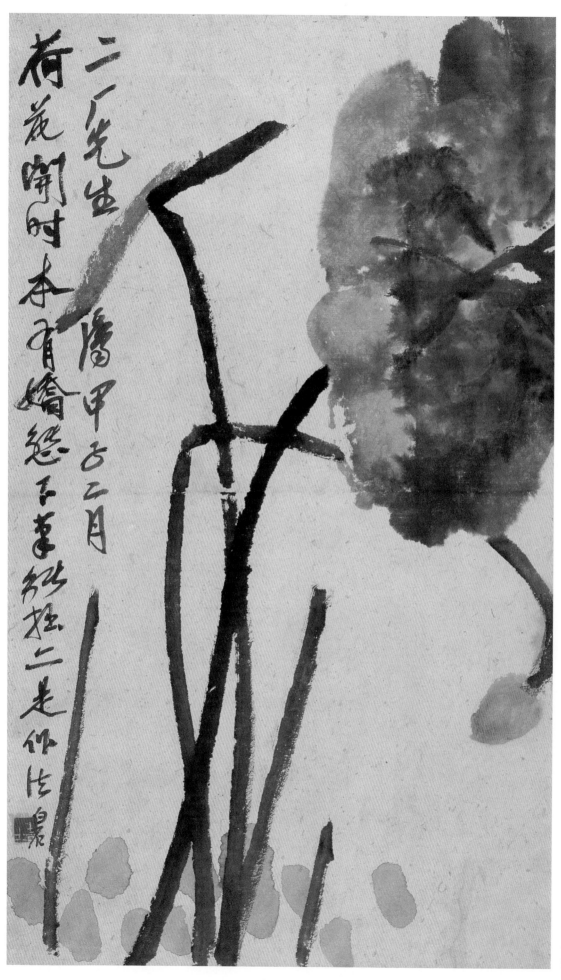

荷 花

尺寸不详　1924年

私人藏

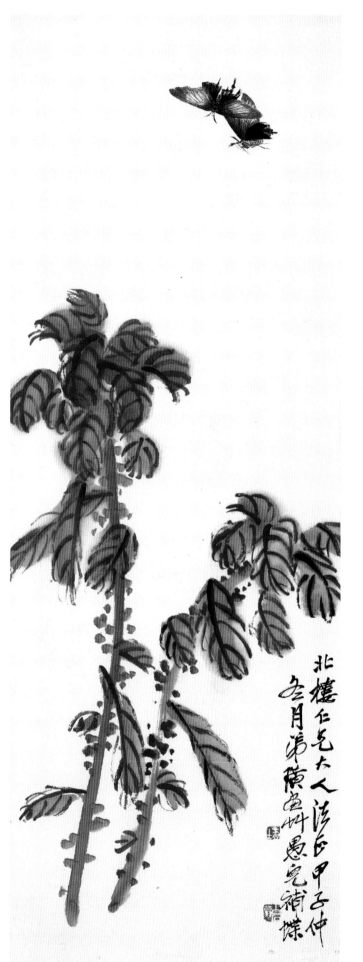

蝴蝶雁来红

23cm×30cm　1924年

中国美术馆藏

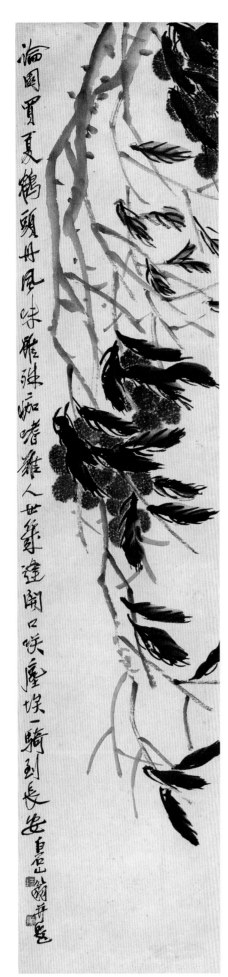

荔枝

157cm×36cm

约20世纪20年代中期

私人藏

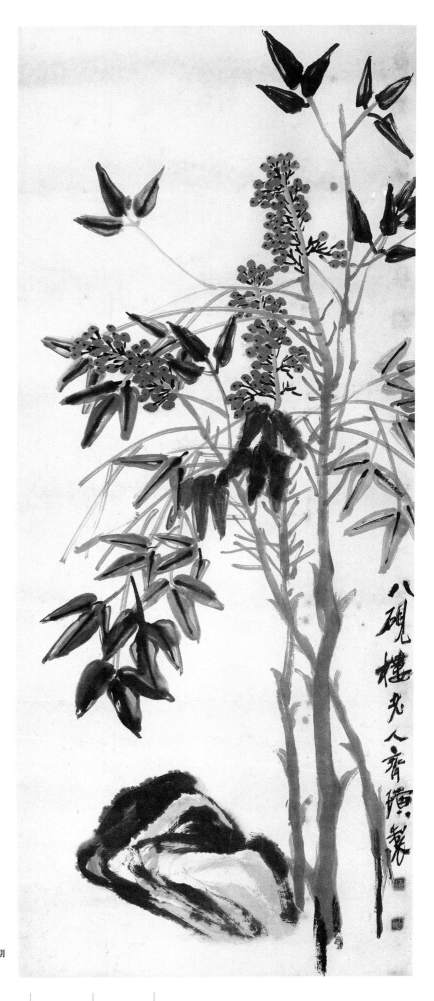

天 竹

102cm×50cm

约20世纪20年代中期

私人藏

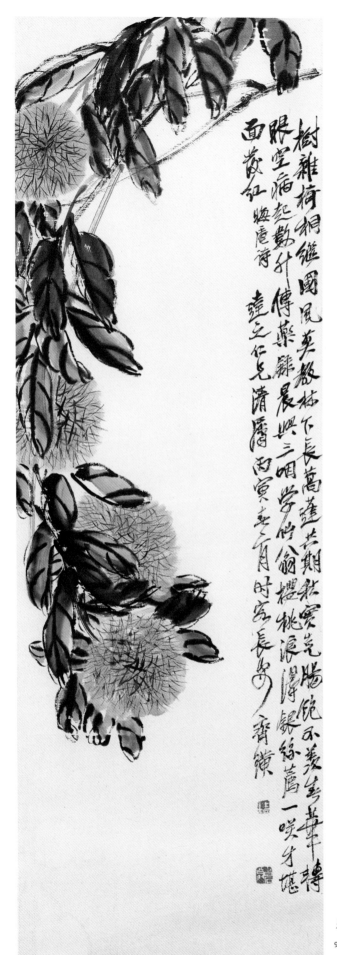

树雜椅桐繼團風莫散枝下長蒿蓬共期秋雲芒脹飽禾羮竽華轉
眼空涌起數升傅藥雞晨興三唱學僧父翁櫻桃淚得銀緣舊一噗牙撼
面藏紅睖庵詩
遠之仁兒清屬丙寅春二月時客長安齊璜

栗

99cm×33.2cm　**1926年**

天津艺术博物馆藏

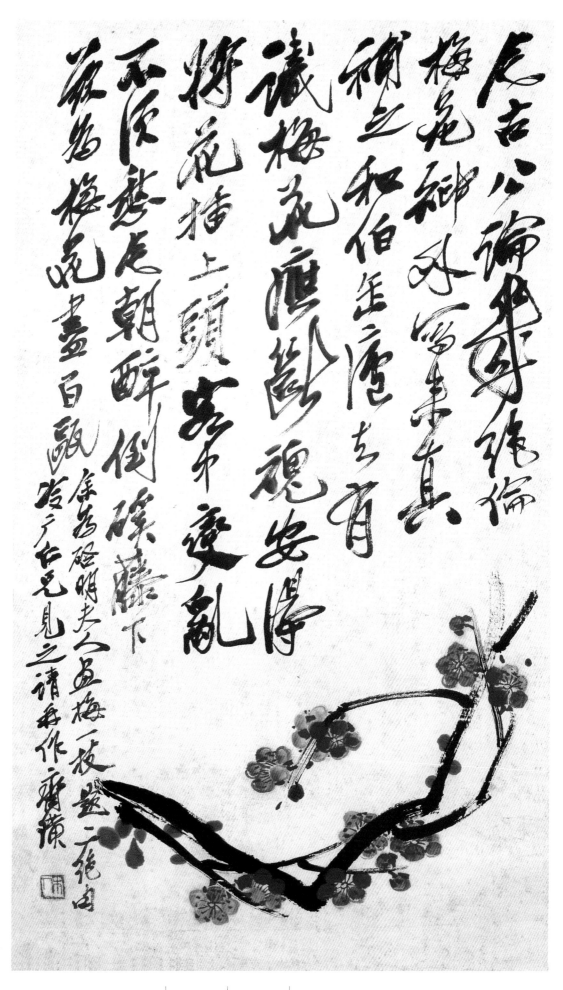

長吉八論我絶倫
梅花神外寫生真
補之和伯生涯去有
識梅花頑趴視安得
將花揷上頭寂寞變亂
不須悲戾朝醉倒礦藤下
羅梅梅花畫百頭
庚午硯明夫人畫梅一枝
發丁大兄見之請再作 齊璜
繆二絶由

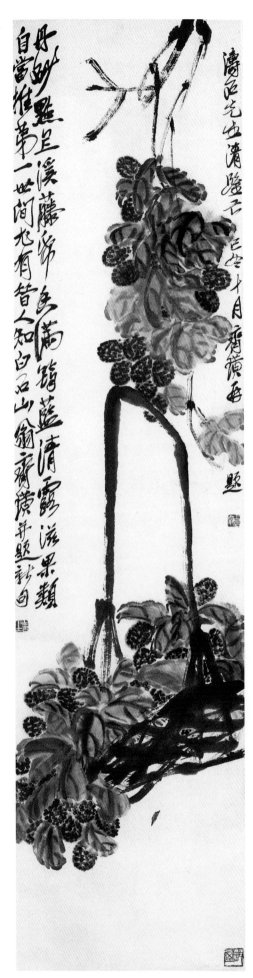

香满筠篮

137.7cm×33.4cm　**1929年**

中国美术馆藏

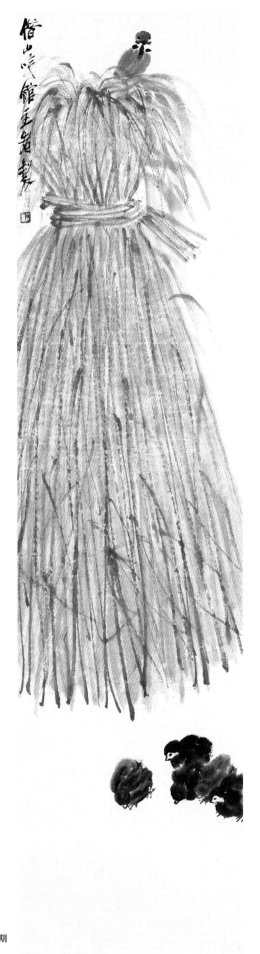

稻草鸡雀

103.4cm×33.2cm 约20世纪20年代晚期

中国美术馆藏

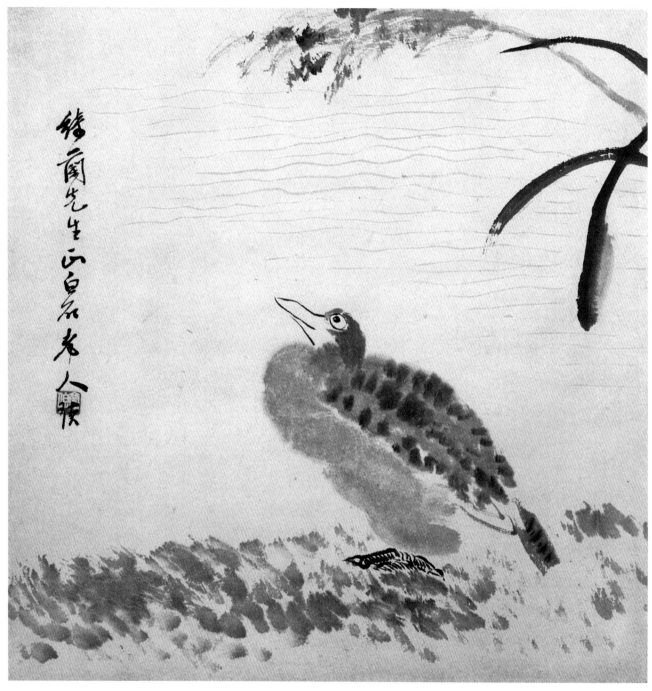

芦　雁

41.5cm×40cm　约20世纪20年代晚期

私人藏

佛 手

94.5cm×35cm　约20世纪20年代晚期

私人藏

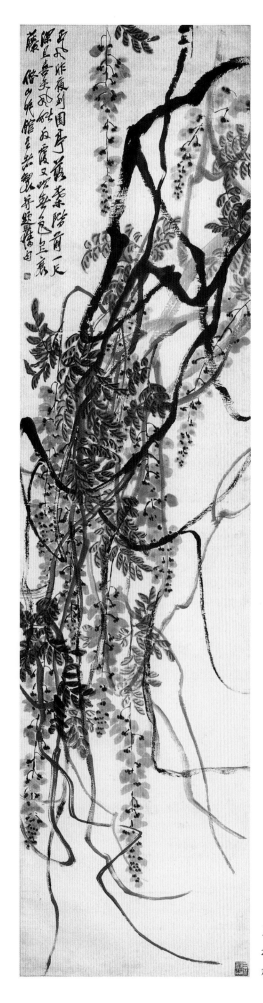

藤 萝

250cm×62.5cm　约20世纪20年代晚期

私人藏

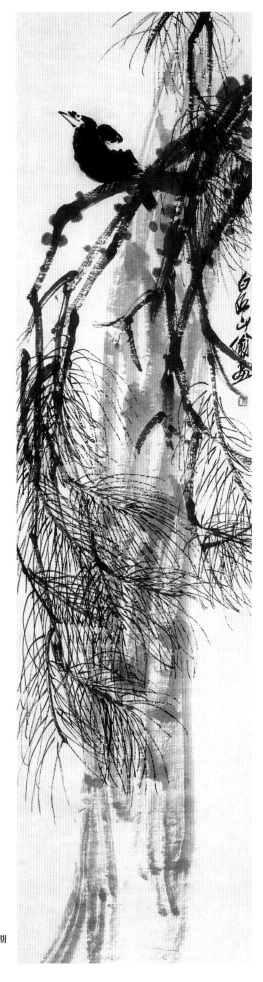

松树八哥

松树八哥

164cm×46.5cm　约20世纪20年代晚期

陕西美术家协会藏

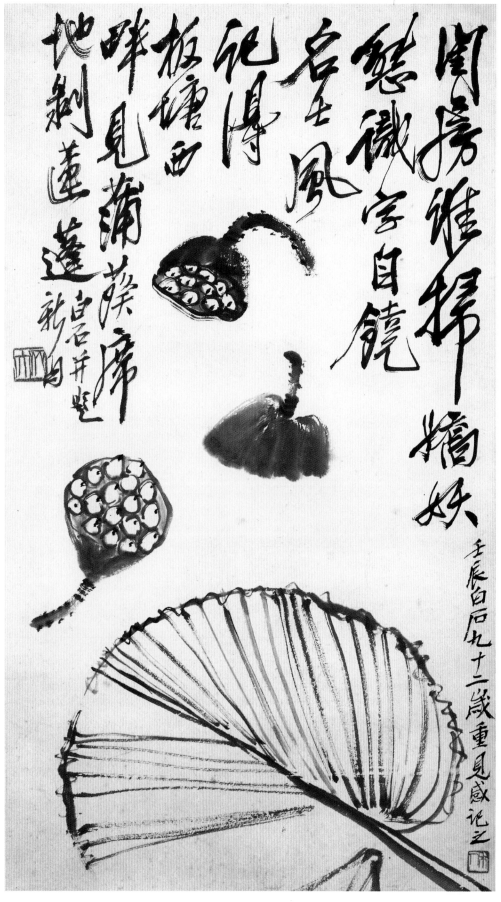

莲蓬葵扇

78.5cm×44cm　约20世纪30年代初期

私人藏

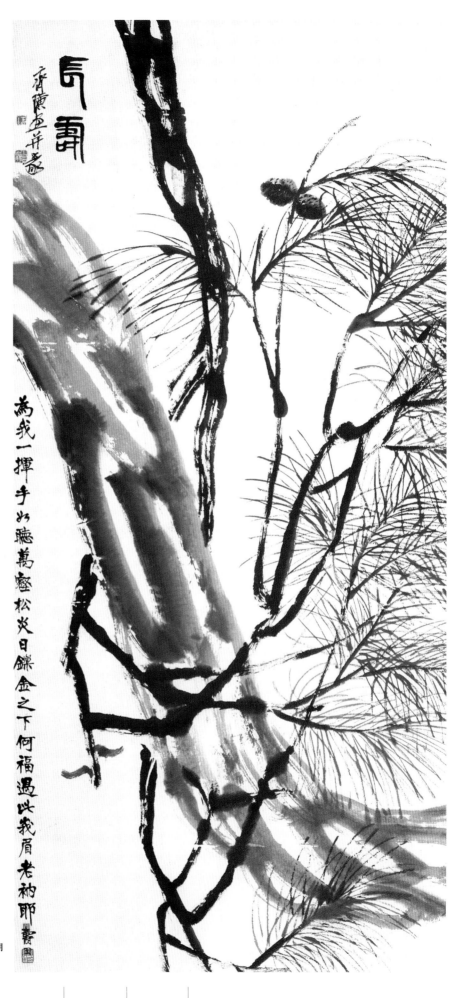

长寿

91cm×44cm　约20世纪30年代初期

私人藏

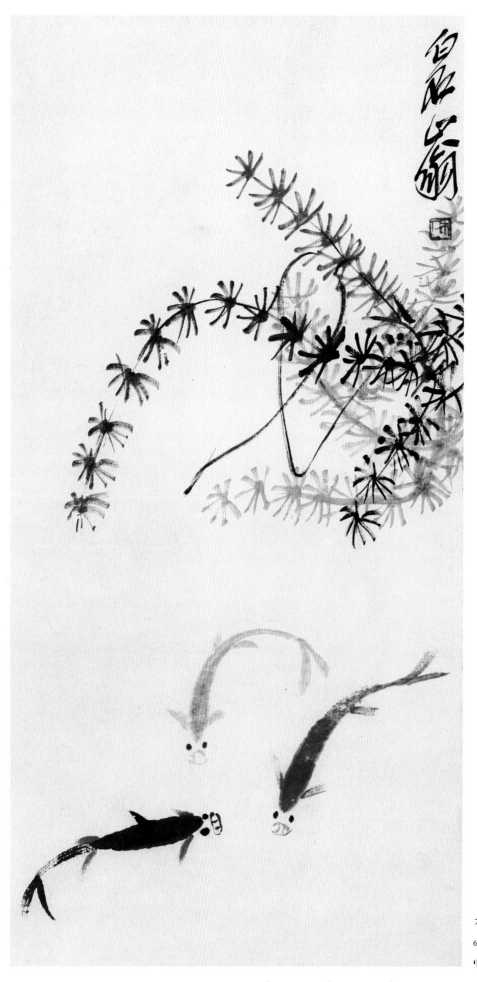

水草小鱼

66.3cm×32.8cm　约20世纪30年代初期

中国美术馆藏

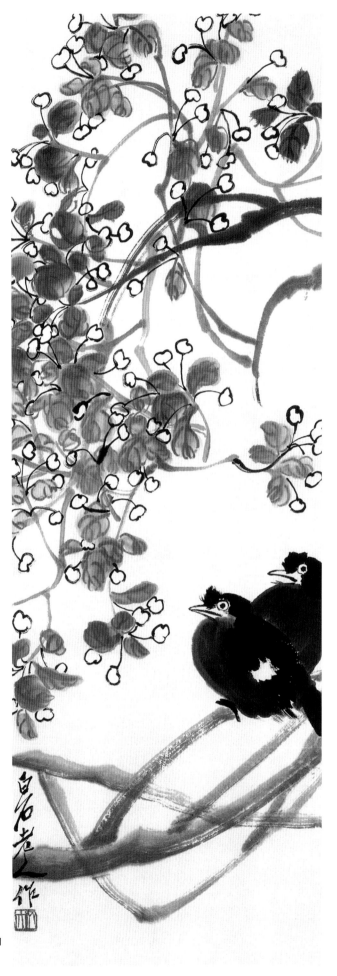

乌桕八哥

100.8cm×34cm　约20世纪30年代初期

中国美术馆藏

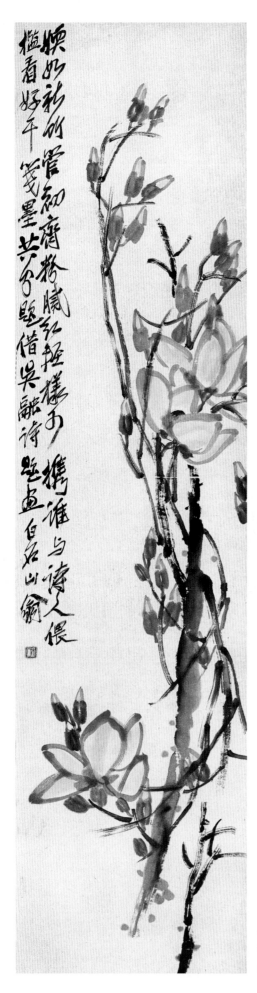

玉 兰

133.5cm×33.4cm　约20世纪30年代初期

中国美术馆藏

済園先生嗜畫
所藏余畫此幅已逾千幅
吳人生一技收不易知者尤雖
得此余感所記之齊璜

雛鷄幼鴨

67.5cm×34cm　約20世紀30年代初期

北京市文物公司藏

齐白石画集

057　△上卷

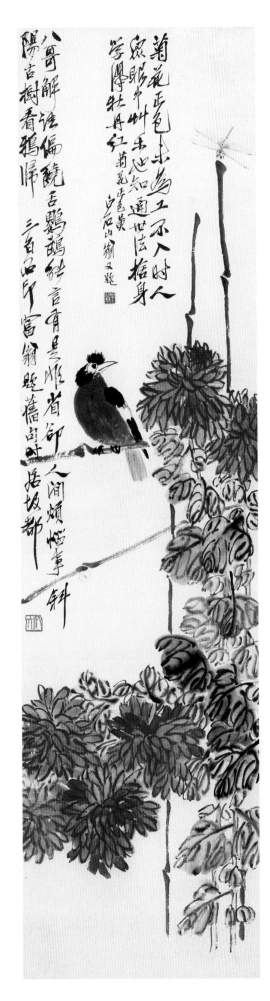

菊花八哥

136cm×34cm　　约20世纪30年代

中国美术馆藏

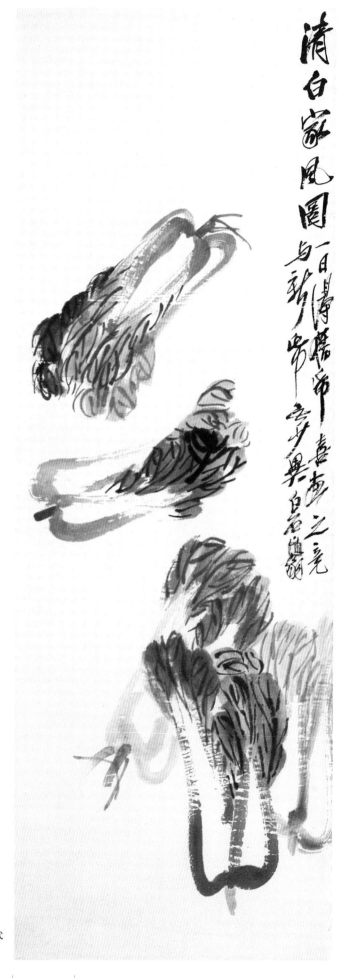

清白家风图一日得脾氩希之光
与新兴白名少兴白石笔额喜南之光

清白家风

109cm×38cm　　约20世纪30年代

中国美术馆藏

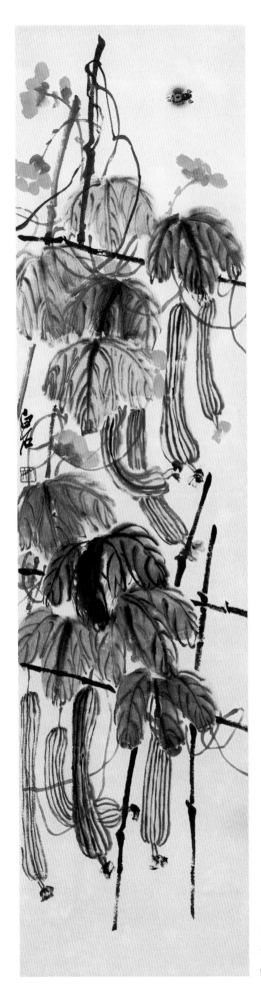

丝 瓜

127cm×34.5cm　　约20世纪30年代

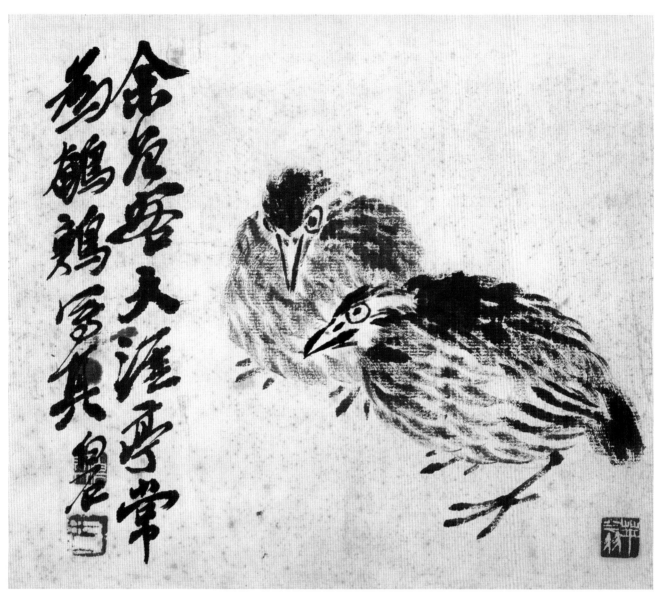

余居燕京无画鹌
鹑真迹为鹌鹑写真

鹌鹑（册页）

23cm×24cm　约20世纪30年代初期

私人藏

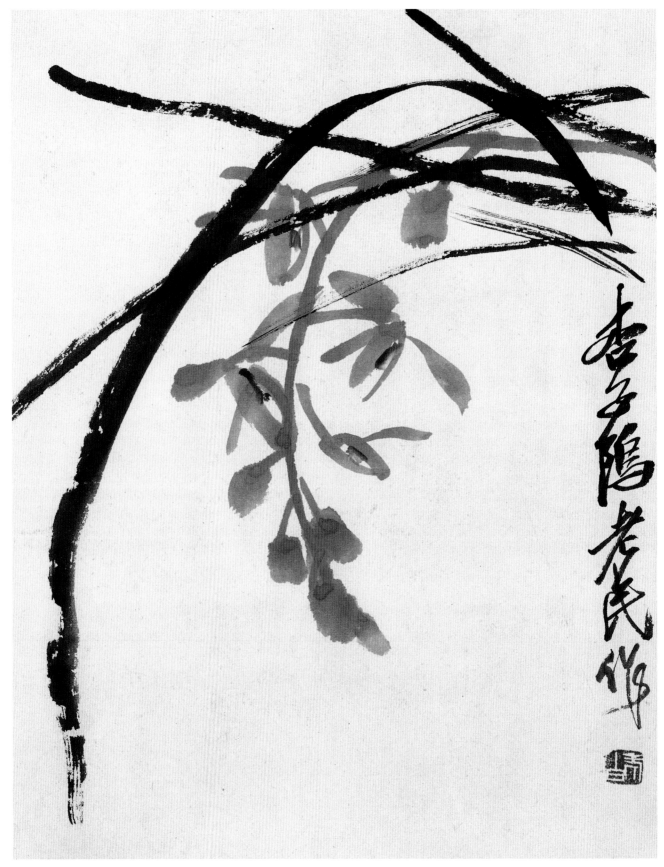

杂画册·兰花 <small>(册页之二)</small>

32cm×22cm　**1930年**

北京市文物公司藏

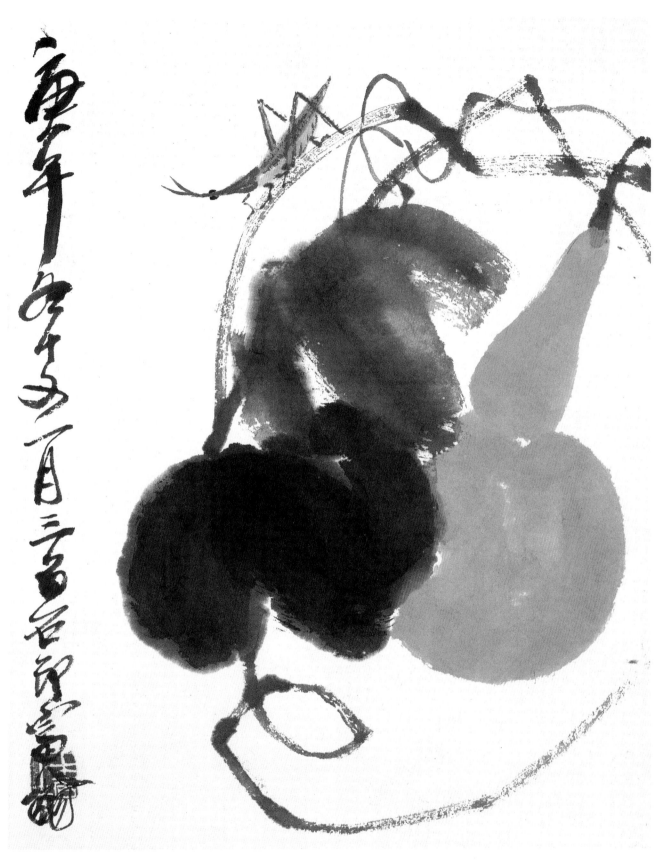

杂画册·葫芦 (册页之十一)

32cm×22cm　**1930年**

北京市文物公司藏

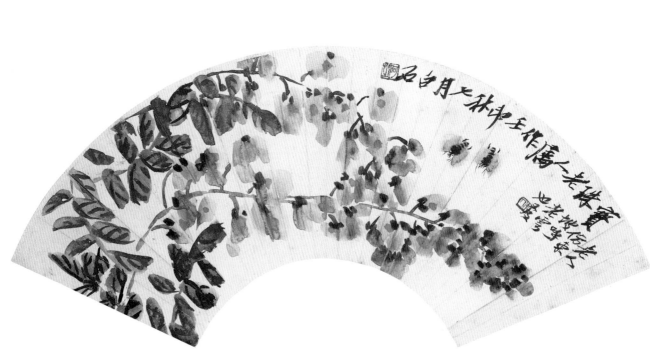

藤花蜜蜂（扇面）

17.8cm×50cm　　1934年

西安美术学院藏

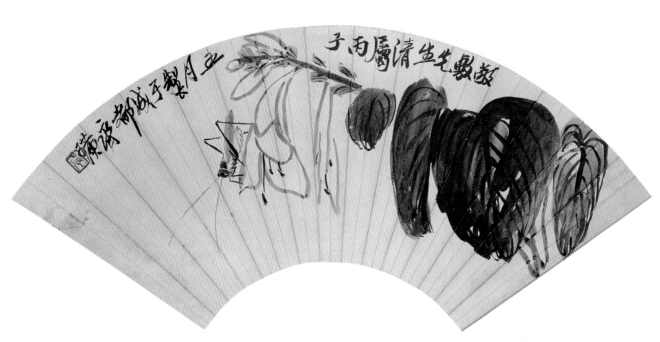

玉簪花（扇面）

尺寸不详　　1936年

私人藏

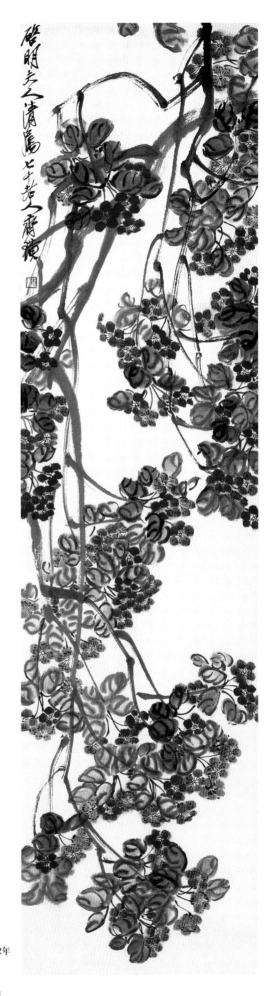

海 棠

130cm×33cm　**1932年**

中国美术馆藏

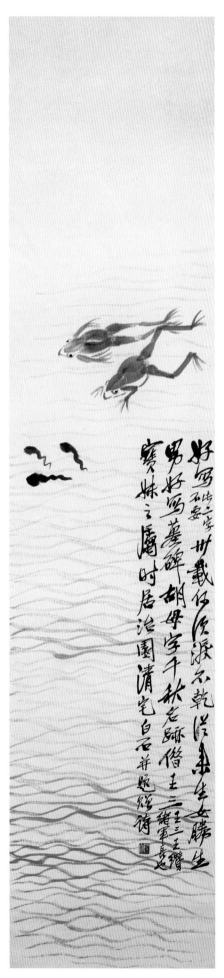

青蛙蝌蚪

尺寸不详　约20世纪30年代中期

私人藏

篓 蟹

68cm×34cm 约20世纪30年代中期

中国美术馆藏

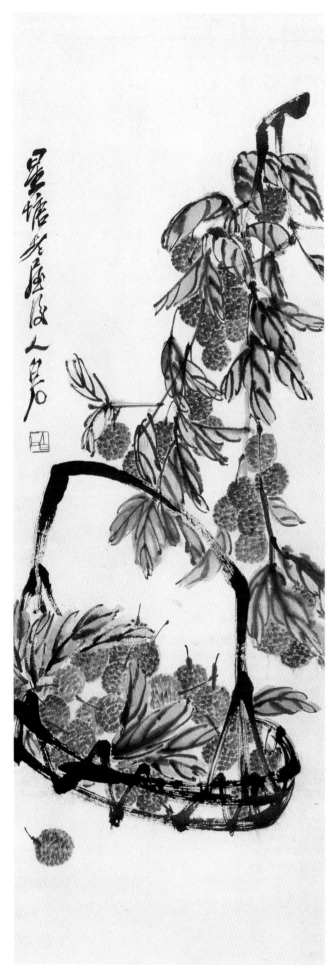

荔枝图

尺寸不详　约20世纪30年代中期

私人藏

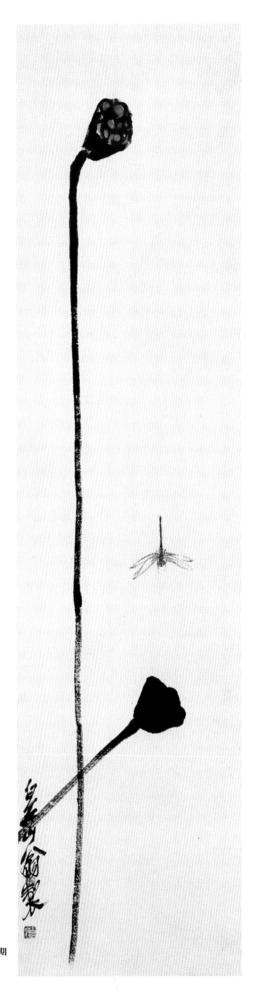

莲蓬蜻蜓

135.5cm×33cm　约20世纪30年代中期

中国美术馆藏

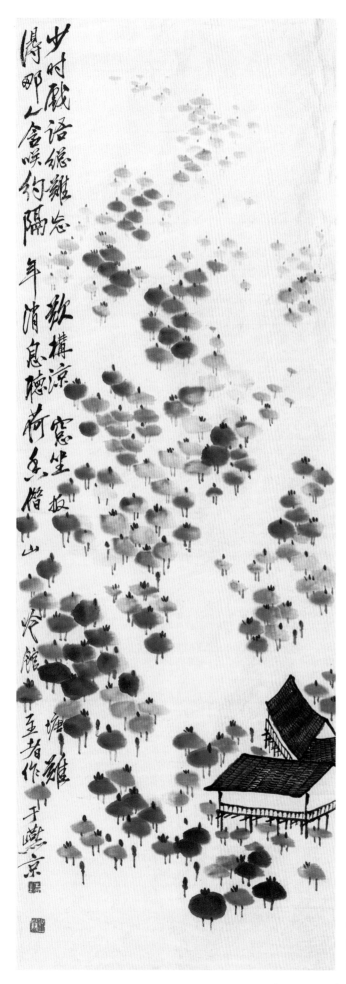

荷 塘

尺寸不详 约20世纪30年代中期

私人藏

松 鷹

180cm×64cm　约20世纪30年代中期

中国美术馆藏

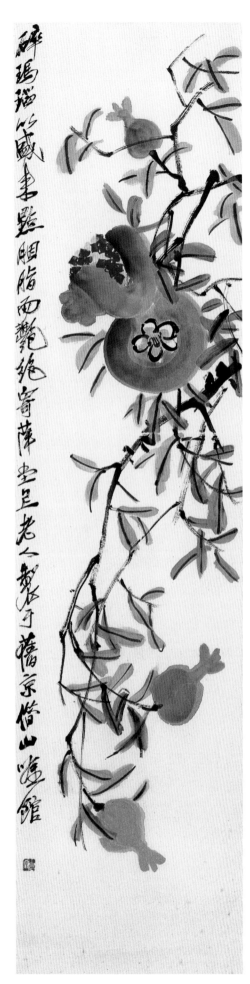

石 榴

137.2cm×34cm 约20世纪30年代中期

中国美术馆藏

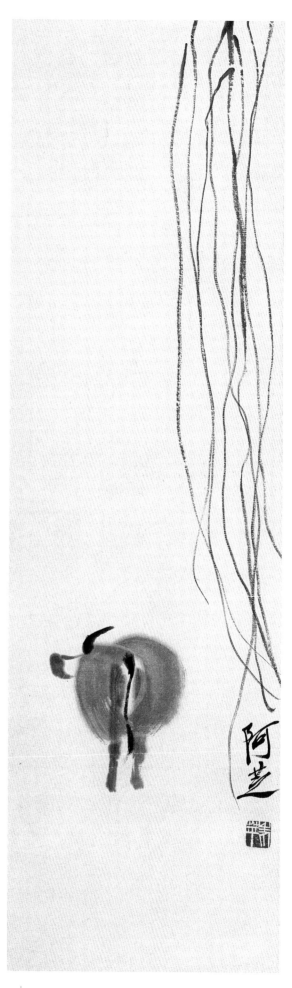

柳牛图

81.5cm×24.4cm　约20世纪30年代中期

中国美术馆藏

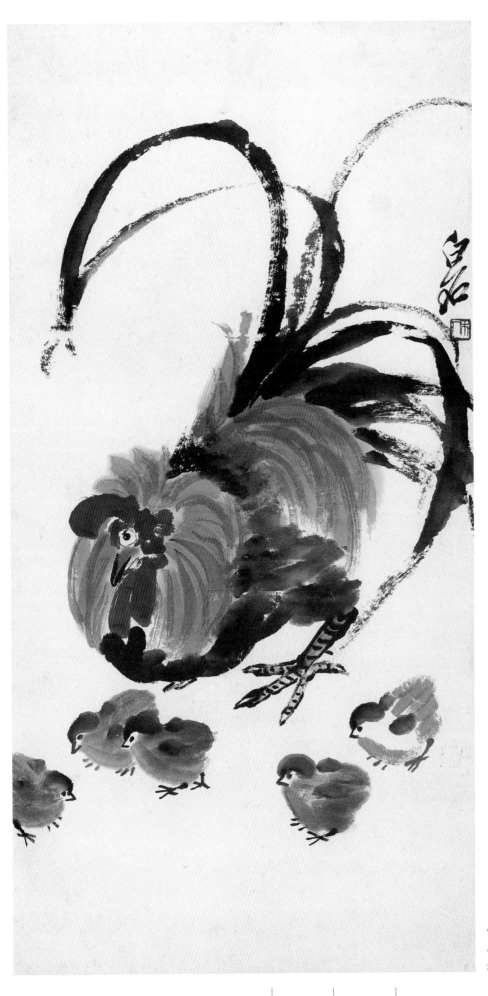

雄鸡鸡雏

尺寸不详　约20世纪30年代中期

私人藏

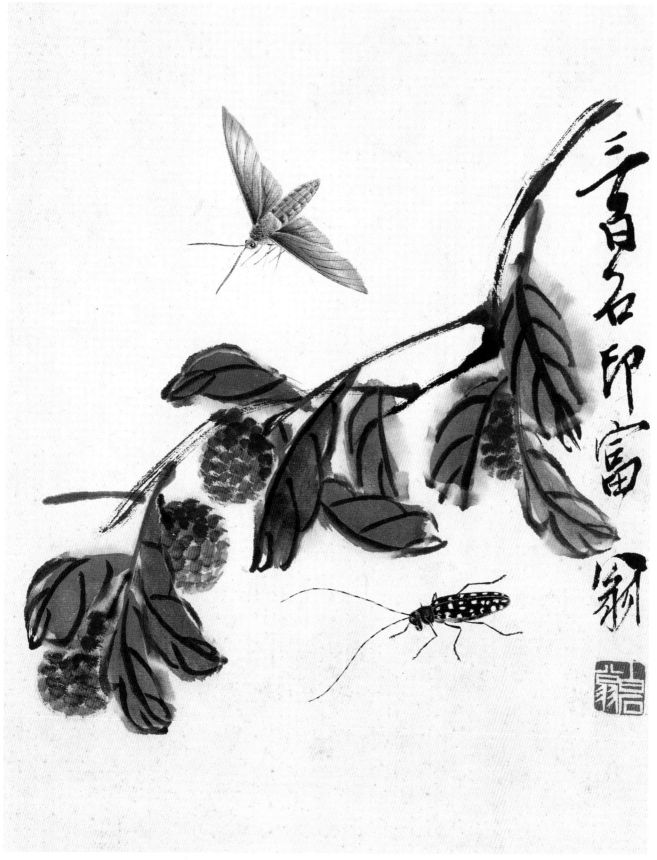

荔枝草虫

尺寸不详　约20世纪30年代中期

私人藏

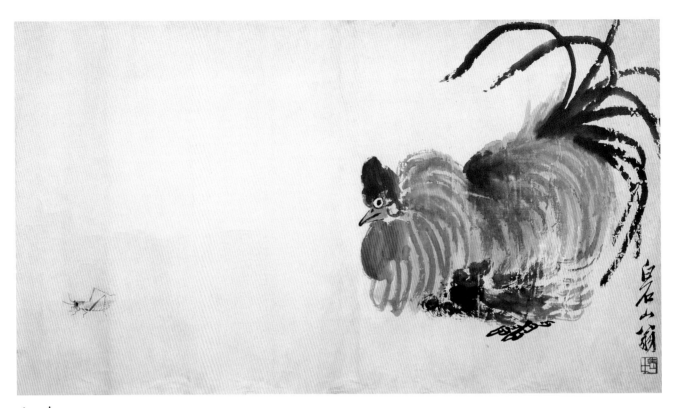

公 鸡

40cm×970cm 约20世纪30年代中期 私人藏

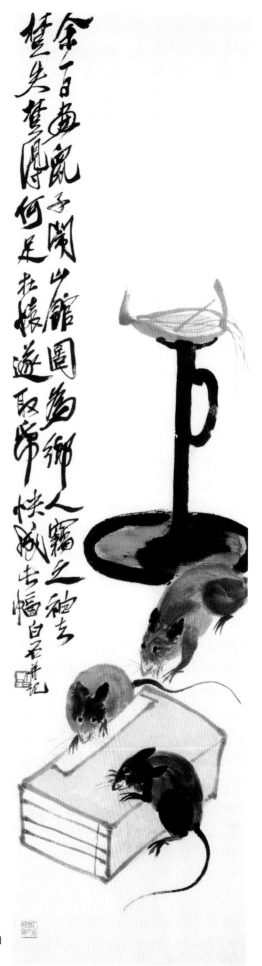

余一日画鼠子闹山馆图为乡人霜之旧友挂头甚其厚何足挂猿遂取帚快快藏去此幅白石并记

鼠子闹山馆

129cm×33.4cm　约20世纪30年代中期

浙江省博物馆藏

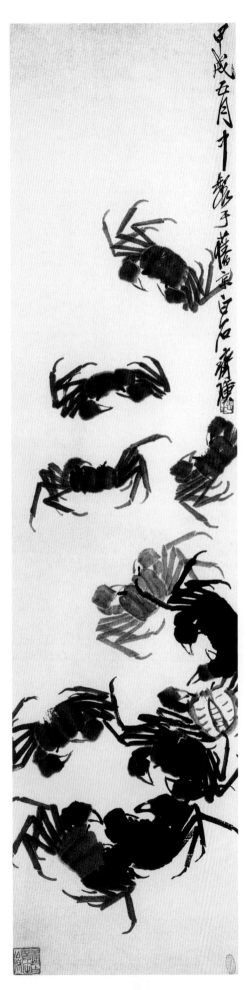

螃　蟹

134.8cm×32.9cm　**1934年**

首都博物馆藏

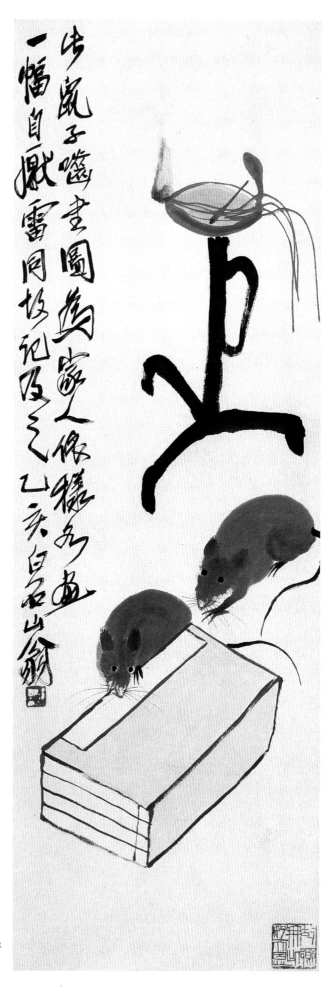

鼠子啮书图

103.1cm×34.5cm 1935年

中国美术馆藏

鱼乐园

130cm×31cm　**1936年**

私人藏

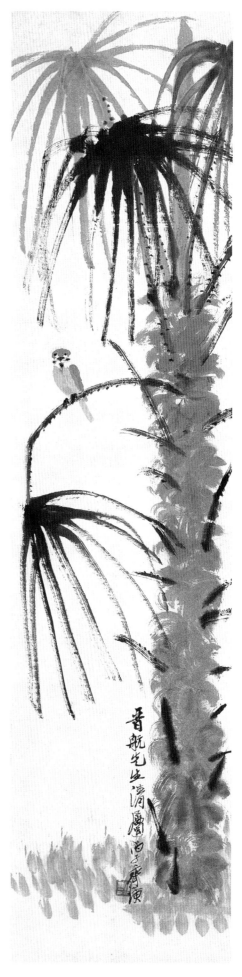

棕桐麻雀

138.5cm×33.8cm　**1936年**

中国美术馆藏

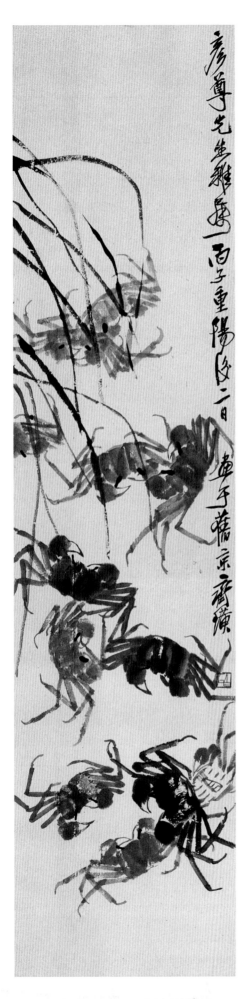

螃蟹

143cm×34.5cm　　**1936年**

中国艺术研究院美术研究所藏

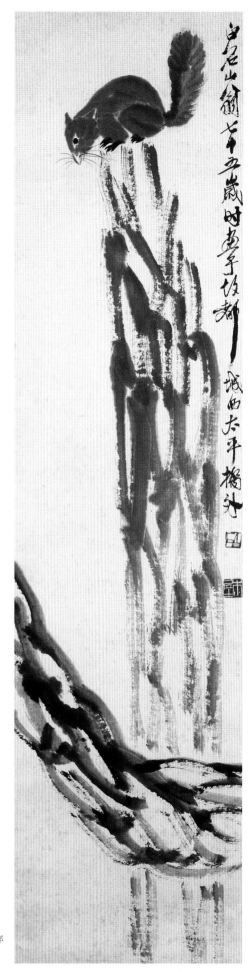

松　鼠

123.2cm×30cm　**1937年**

私人藏

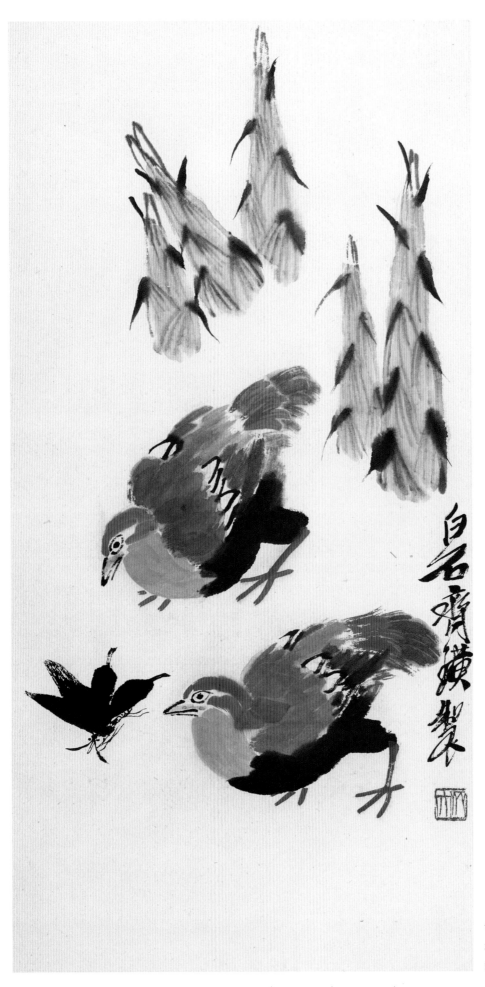

雉鸡蝴蝶

392cm×60cm 约1937年

私人藏

三百石印富翁一夜鐙下

齐白石画集

牵牛花

108cm×34cm　约1937年

私人藏

葫 芦

90.8cm×21.3cm　1937年

私人藏

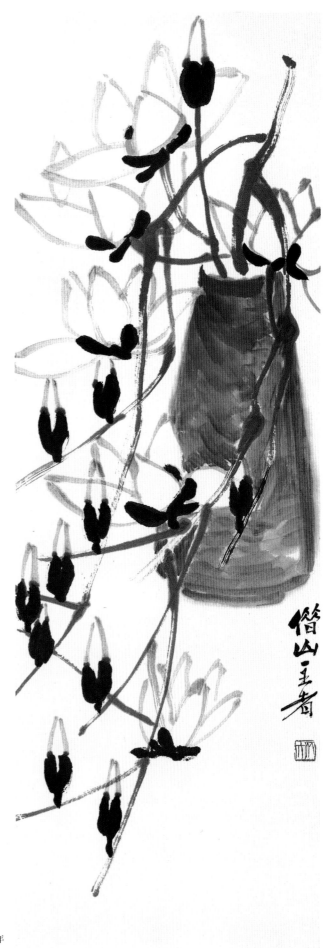

齐白石画集

玉兰花瓶

117cm×39cm　**1937年**

私人藏

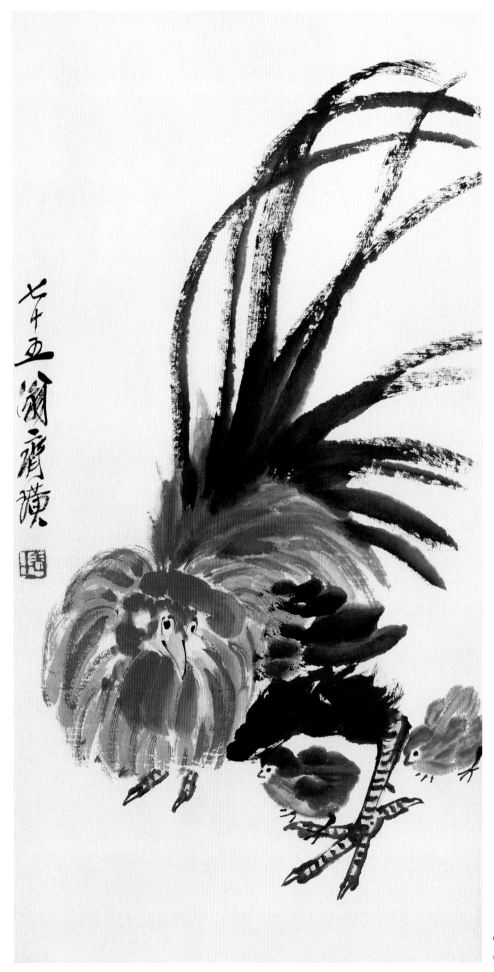

公 鸡

67.4cm×34.4cm　**1937年**

中国美术馆藏

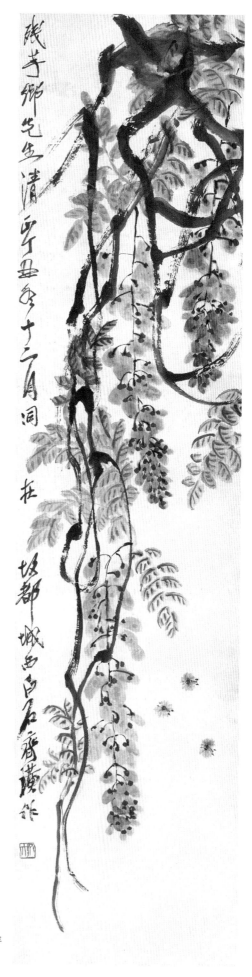

藤萝蜜蜂

尺寸不详　1937年

私人藏

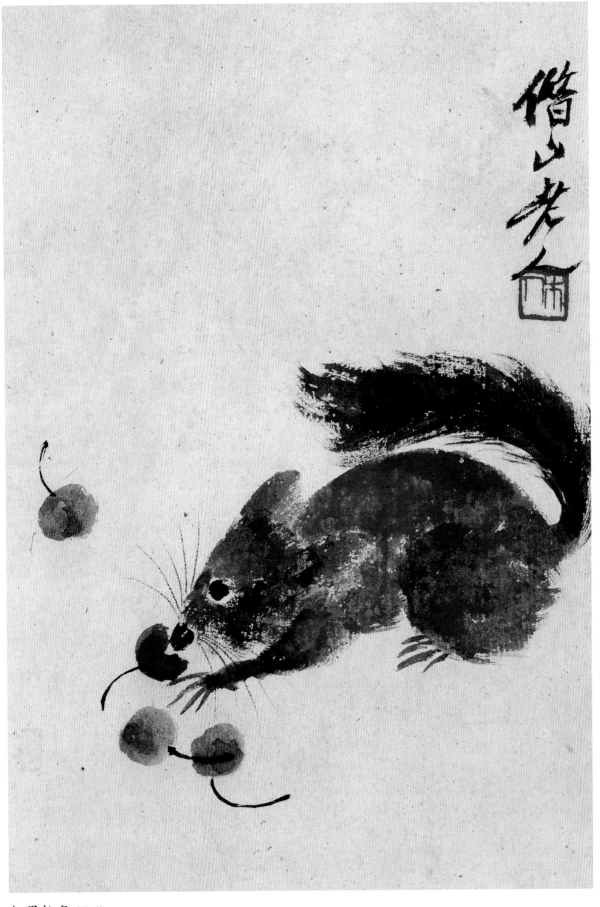

红果松鼠 (册页)

42cm×30cm　1938年

私人藏

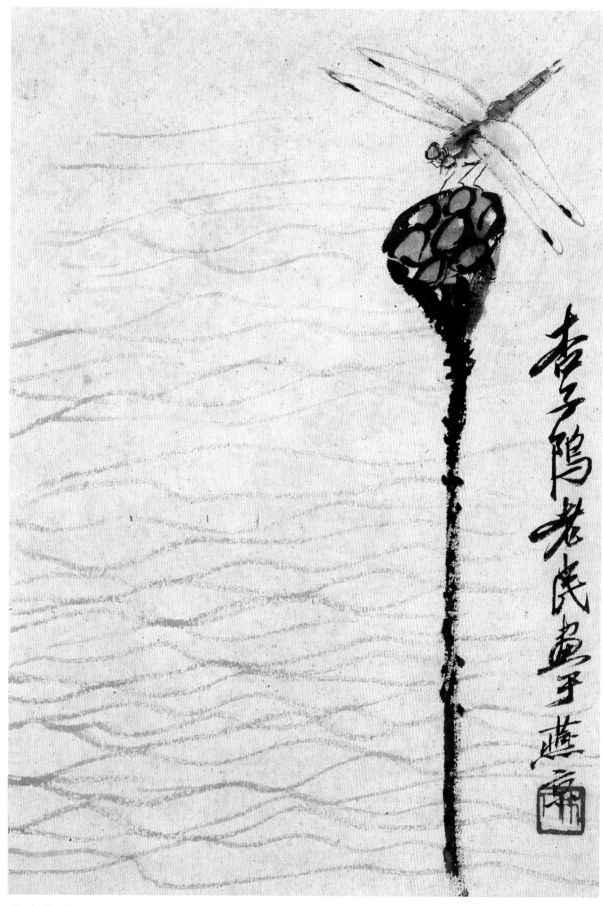

莲蓬蜻蜓 (册页)

42cm×30cm　1938年

私人藏

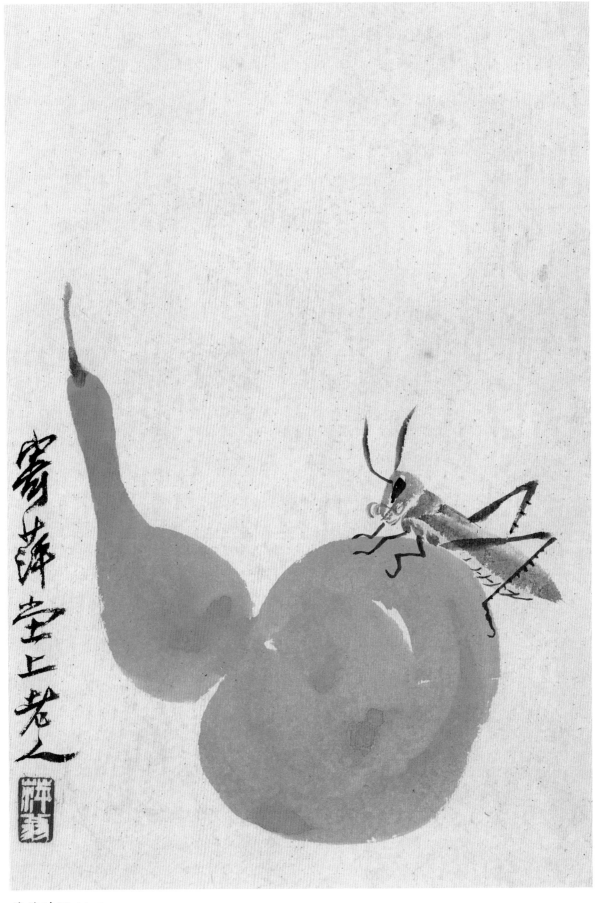

葫芦蚱蜢 (册页)

44.5cm×30cm **1938年**

私人藏

青 蛙

尺寸不详　1938年

私人藏

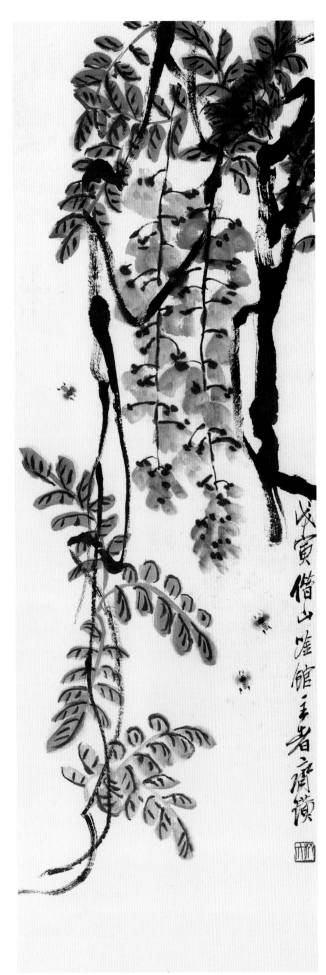

藤萝蜜蜂

120cm×40cm　**1938年**

私人藏

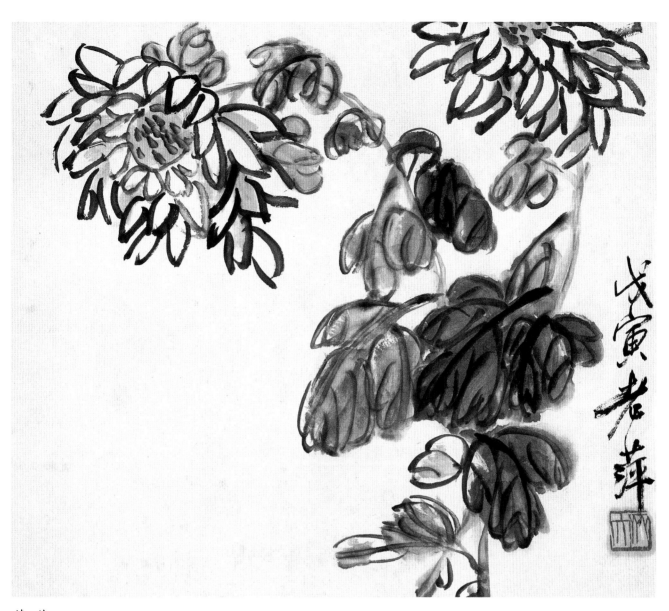

菊 花

尺寸不详　1938年

私人藏

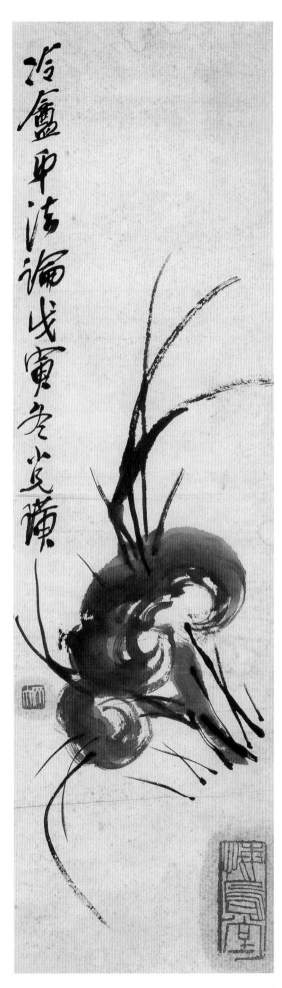

齐白石画集

灵芝草

尺寸不详　1938年

私人藏

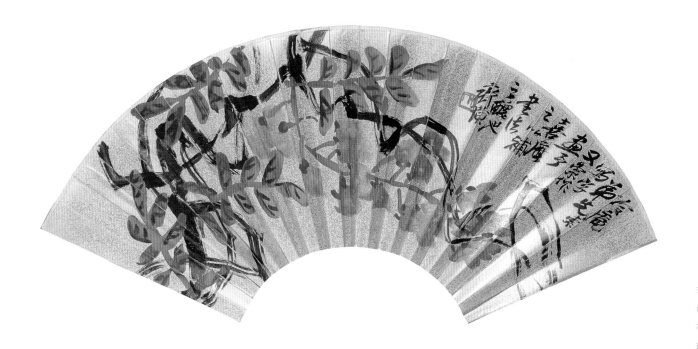

藤 萝（扇面）

18cm×52cm　**1938年**

私人藏

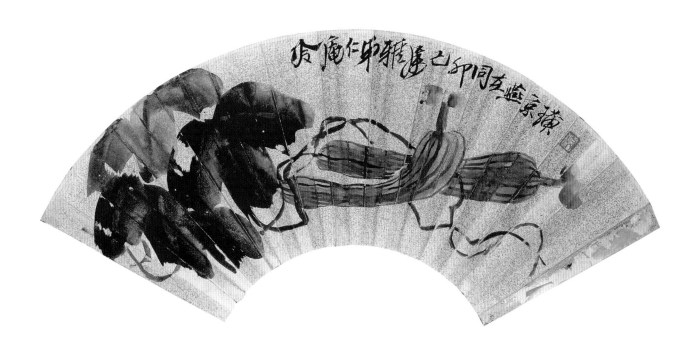

丝 瓜（扇面）

19cm×55cm　**纸本水墨设色**　**1939年**

私人藏

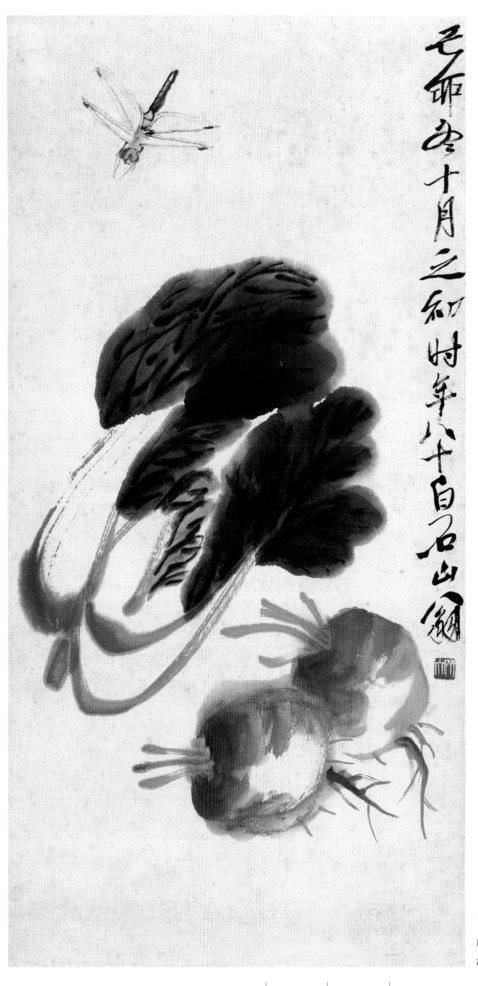

白菜萝卜

尺寸不详　1939年

私人藏

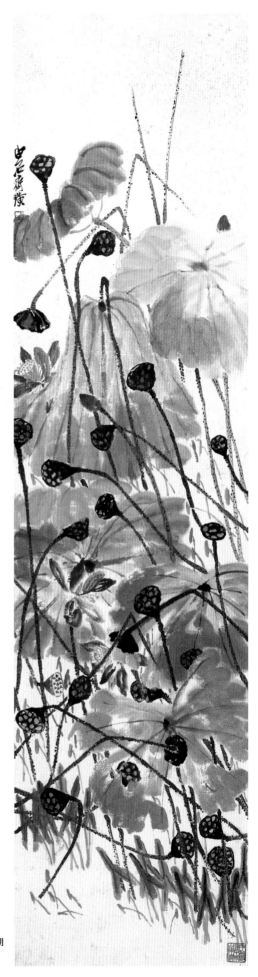

残荷图

250cm×64cm　　约20世纪30年代晚期

私人藏

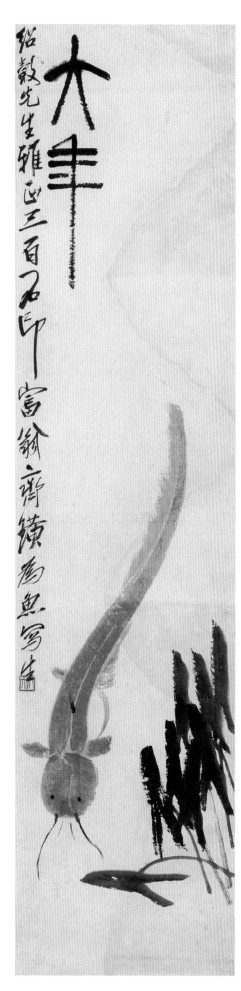

鲇 鱼

137.4cm×32.9cm　约20世纪30年代晚期

中国美术馆藏

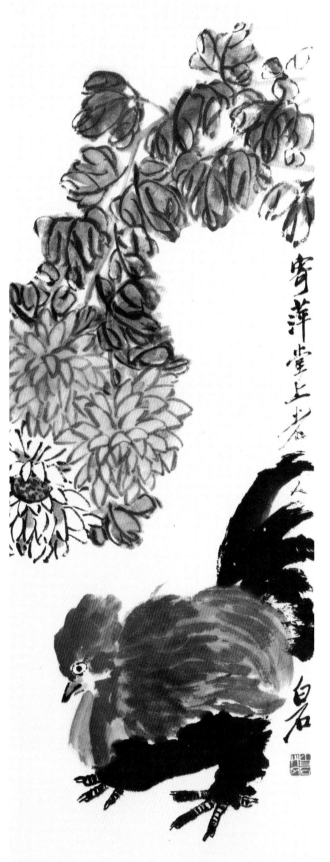

菊花雄鸡

尺寸不详　约20世纪30年代晚期

私人藏

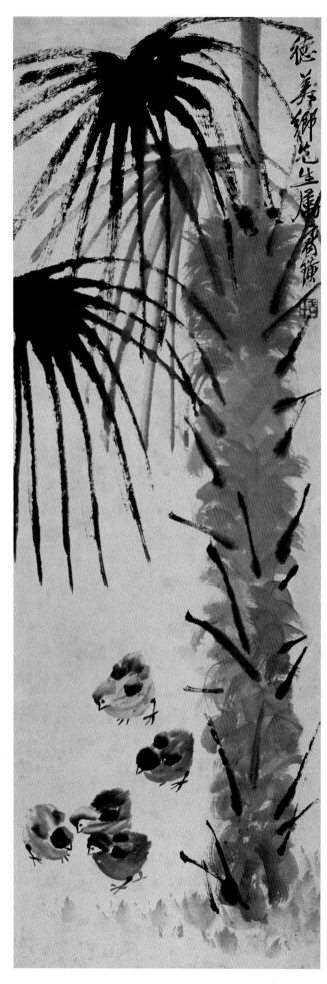

棕树小鸡

81cm×28cm 约20世纪30年代晚期

私人藏

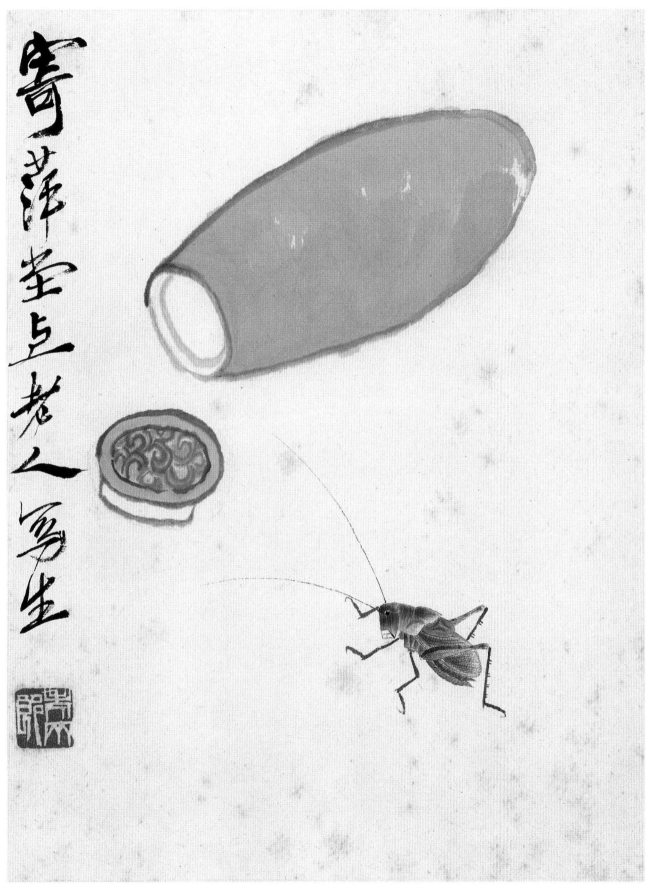

葫芦蝈蝈 （花卉草虫册页之一）

26.5cm×20.3cm　约20世纪30年代晚期

中国美术馆藏

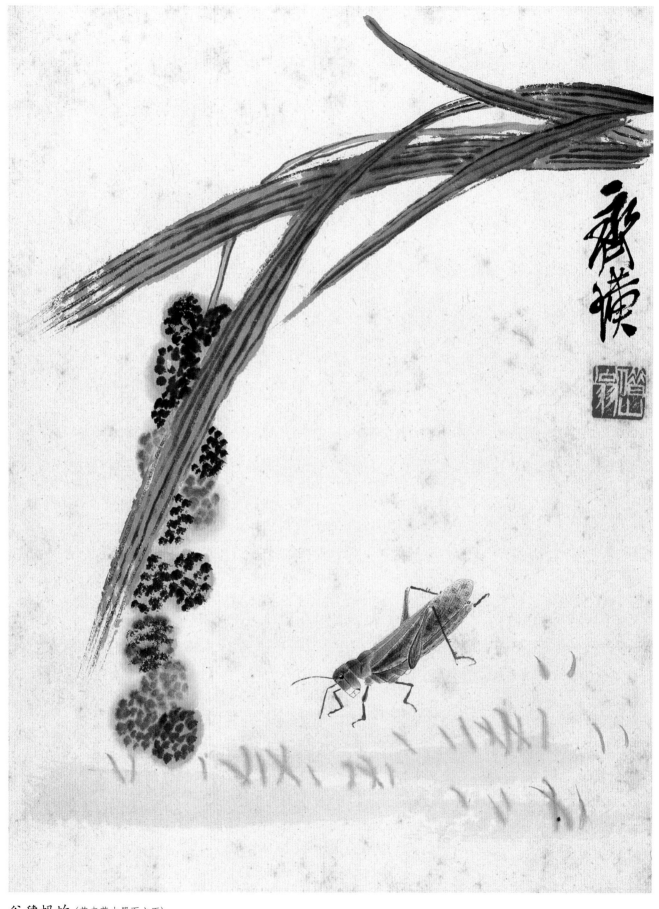

谷穗蚂蚱 (花卉草虫册页之五)

26.5cm×20.3cm　约20世纪30年代晚期

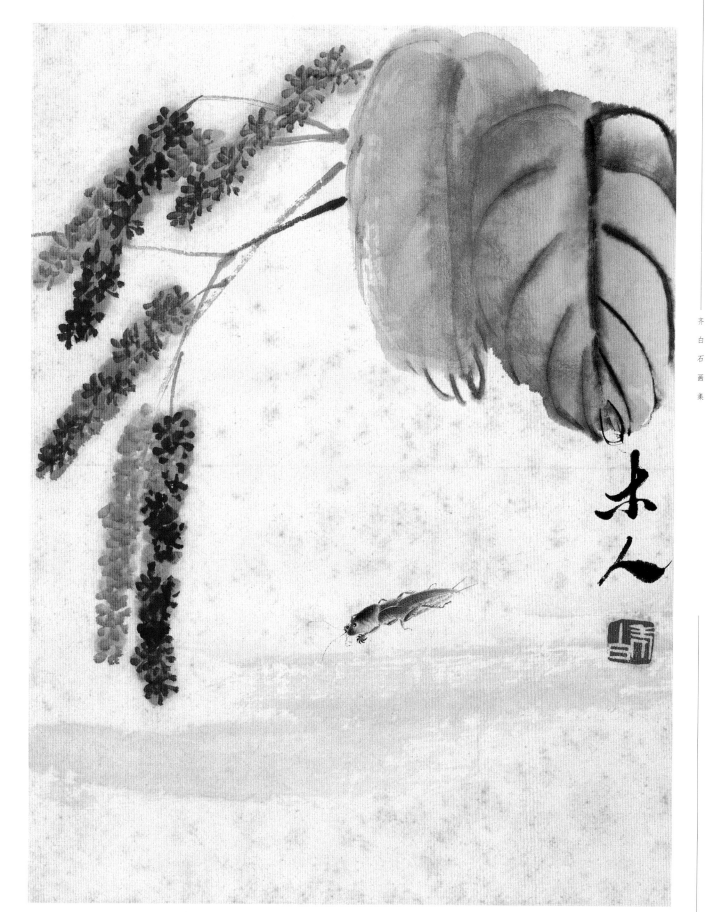

红蓼蝼蛄 (花卉草虫册页之九)

26.5cm×20.3cm　约20世纪30年代晚期

中国美术馆藏

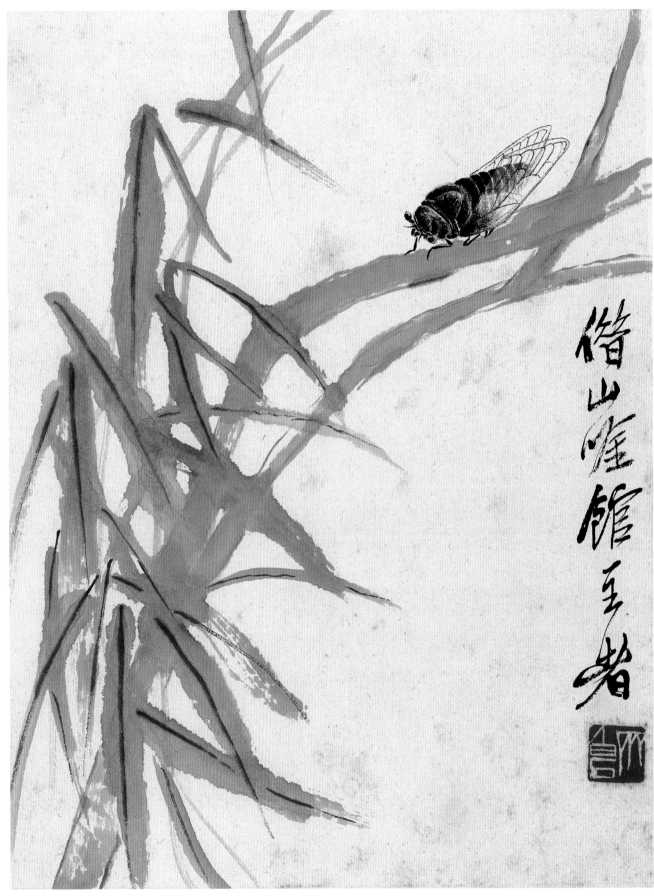

绿柳鸣蝉 (花卉草虫册页之十)

26.5cm×20.3cm　约20世纪30年代晚期

中国美术馆藏

牡 丹

尺寸不详　约20世纪30年代晚期

私人藏

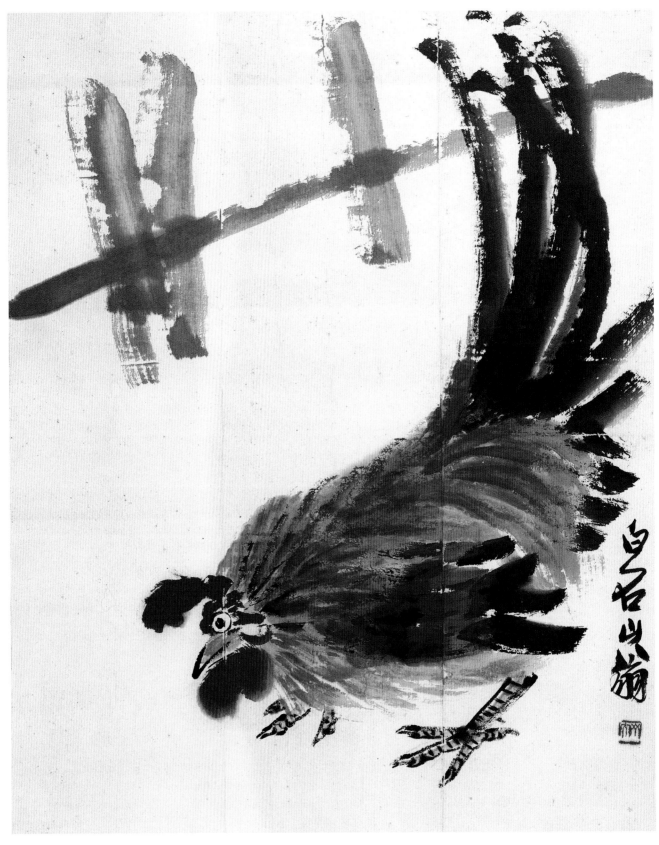

公　鸡（册页）

60cm×46cm　约20世纪30年代晚期

私人藏

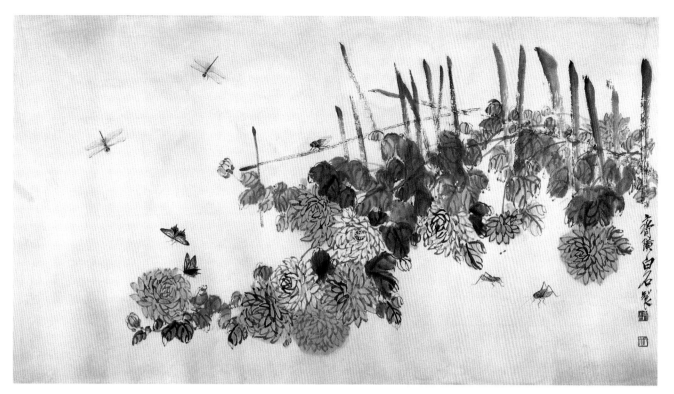

秋色秋声

63cm×114.5cm　约20世纪30年代晚期

私人藏

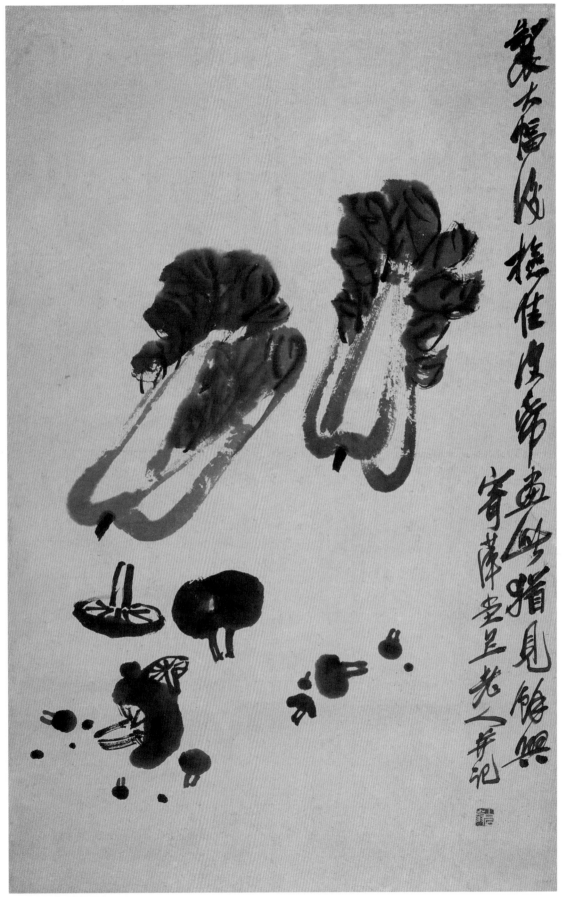

白菜草菇（册页）

82.5cm×53cm　约20世纪30年代晚期

私人藏

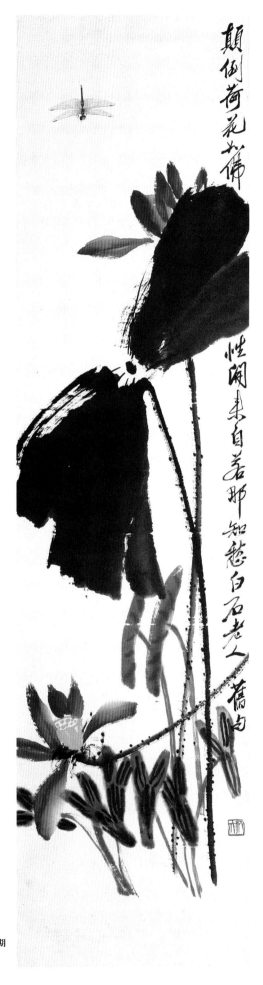

荷花蜻蜓

133cm×35cm　约20世纪30年代晚期

私人藏

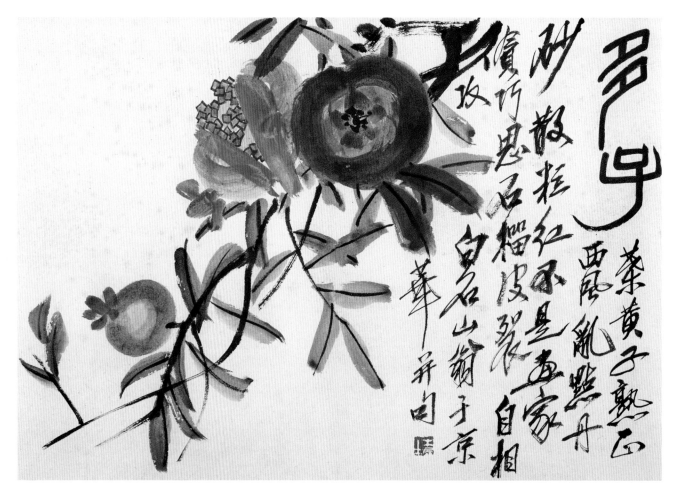

多 子

尺寸不详 约20世纪30年代晚期

私人藏

芦花青蛙

尺寸不详　约20世纪30年代晚期

私人藏

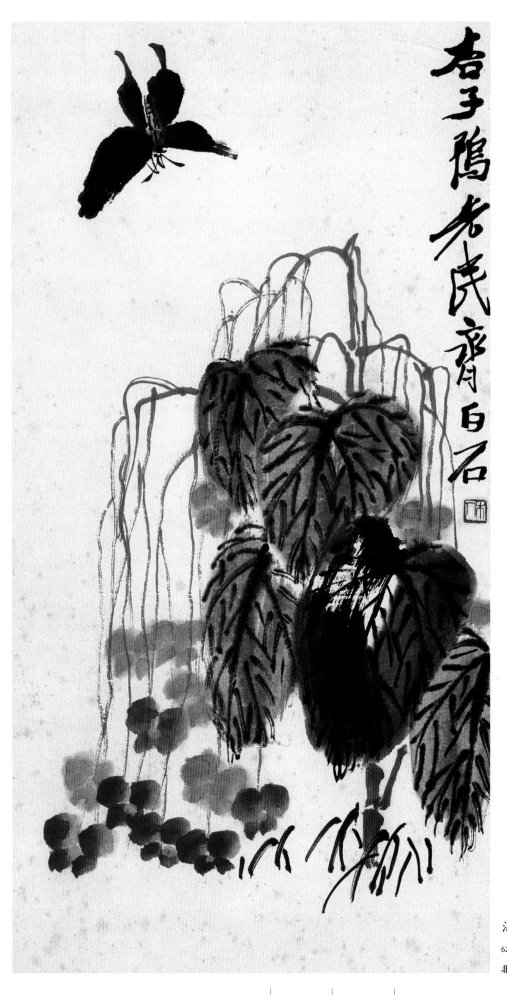

海棠墨蝶

62cm×32cm　约20世纪30年代晚期

北京市文物商店藏

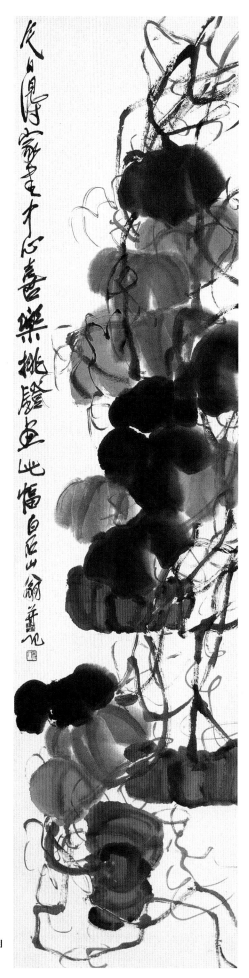

秋 瓜

尺寸不详　约20世纪30年代晚期

私人藏

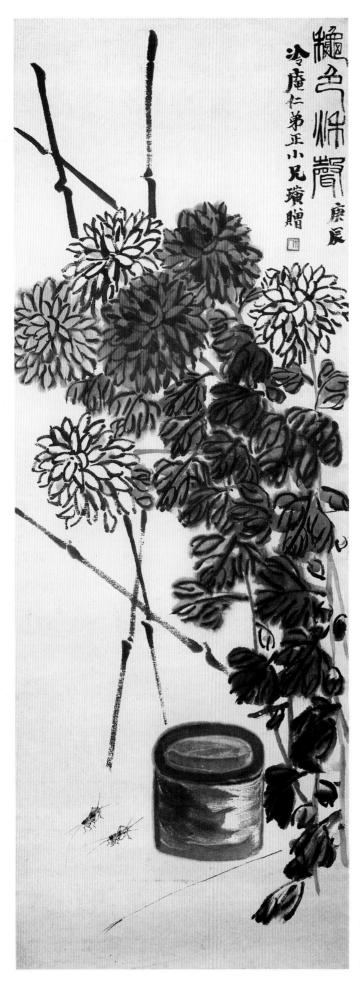

秋色秋声

114.5cm×63cm　约20世纪30年代晚期

私人藏

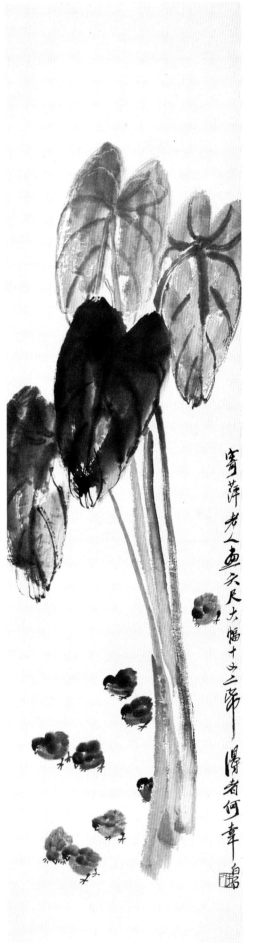

芋叶小鸡

168cm×42.9cm　约20世纪40年代初期

中国美术馆藏

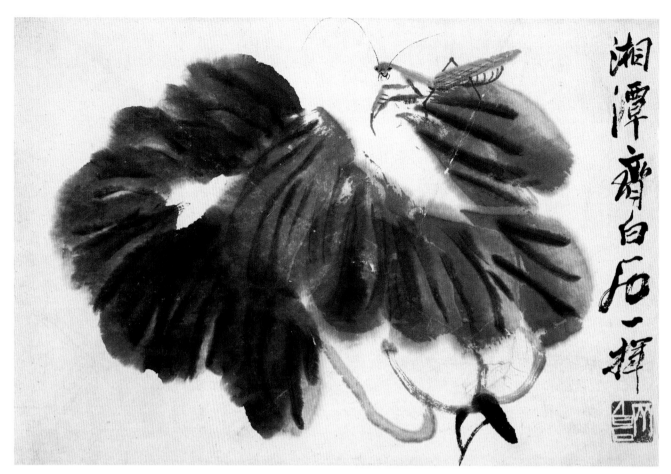

白菜螳螂

27.5cm×40.5cm　约20世纪40年代初期

北京市文物商店藏

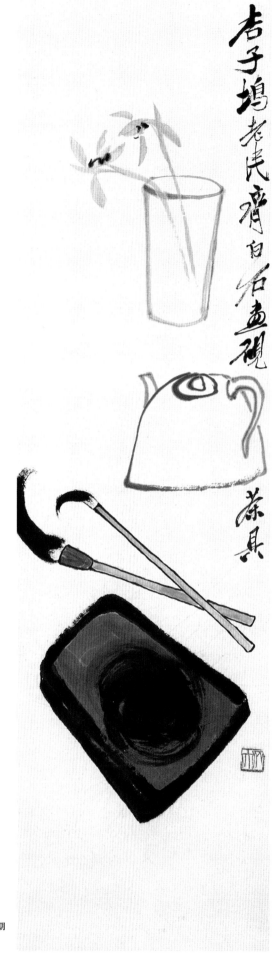

笔砚茶具

92cm×25.5cm　约20世纪40年代初期

中国美术馆藏

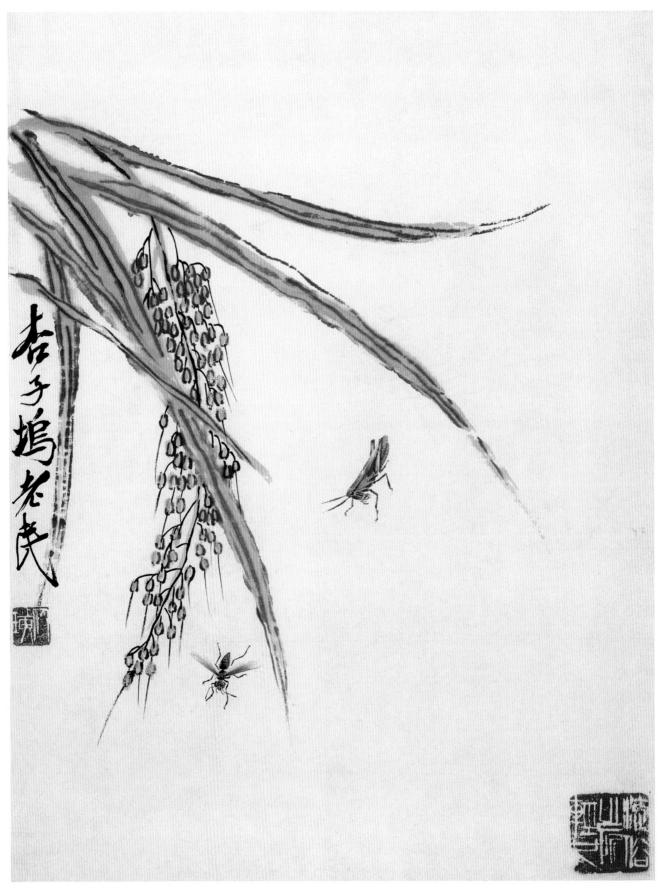

稻穗草虫（册页）

尺寸不详　约20世纪40年代初期

私人藏

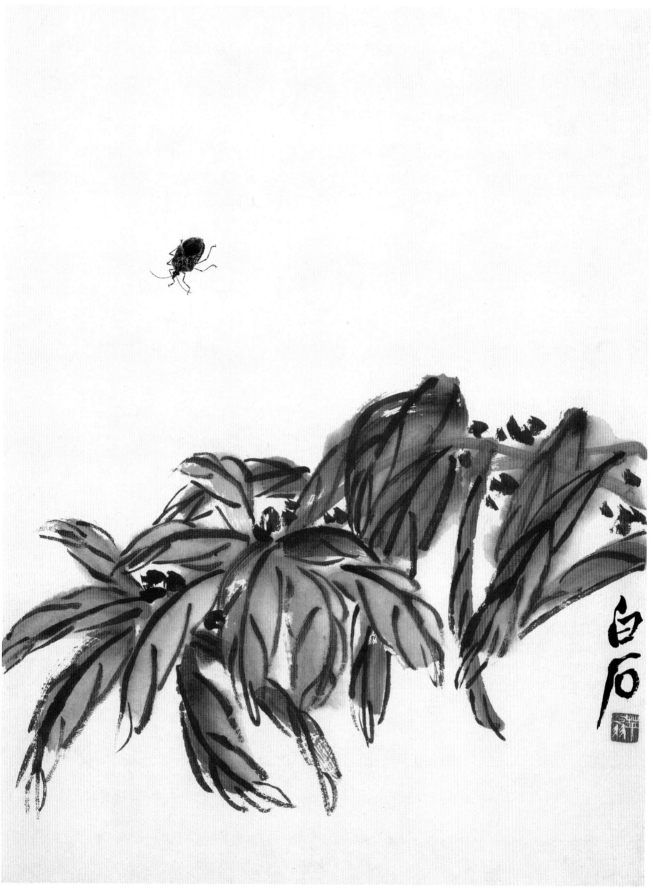

草虫雁来红（册页）

尺寸不详　约20世纪40年代初期

私人藏

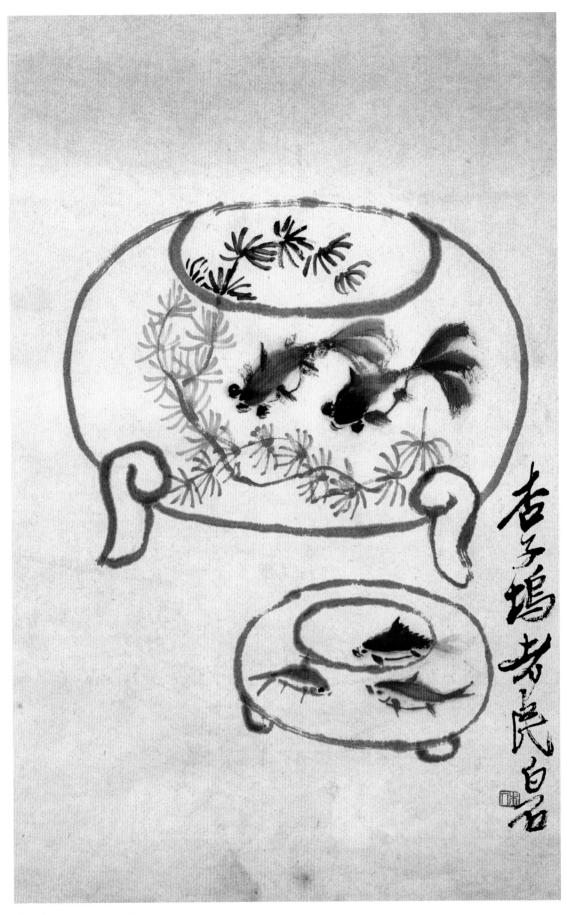

金 鱼 (水果鱼蟹屏之三)

41.5cm×26.5cm　约20世纪40年代初期

中央美术学院附中藏

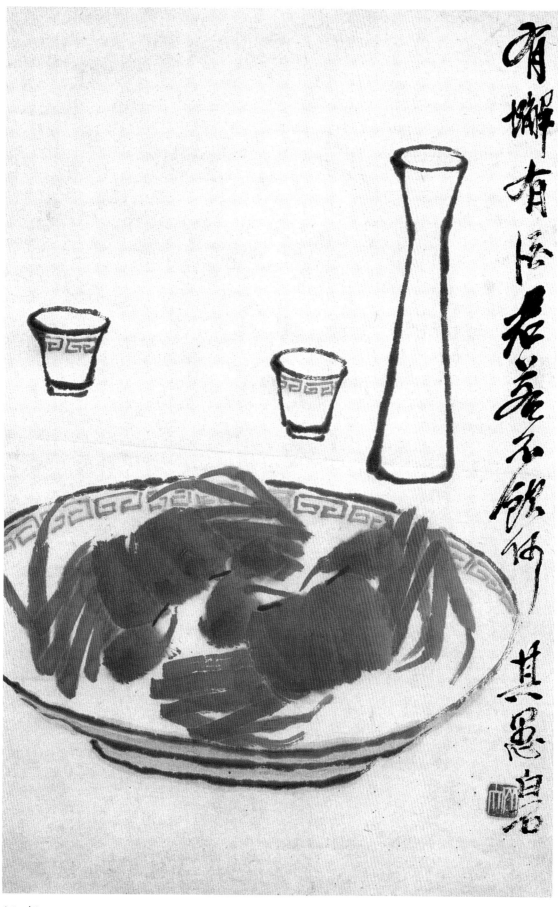

酒　蟹 (水果鱼蟹屏之四)

41.5cm×26.5cm　约20世纪40年代初期

中央美术学院附中藏

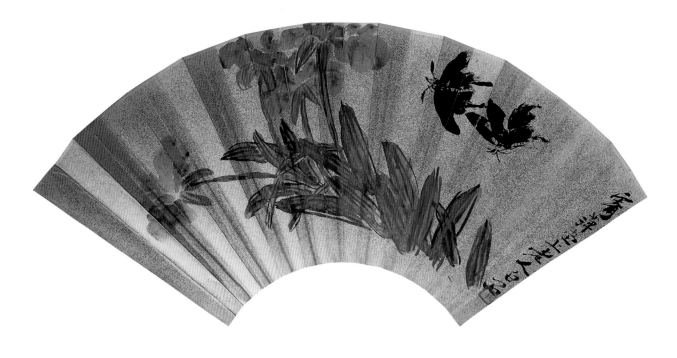

蝴蝶兰双蝶（扇面）

20cm×53.6cm　　1940年

私人藏

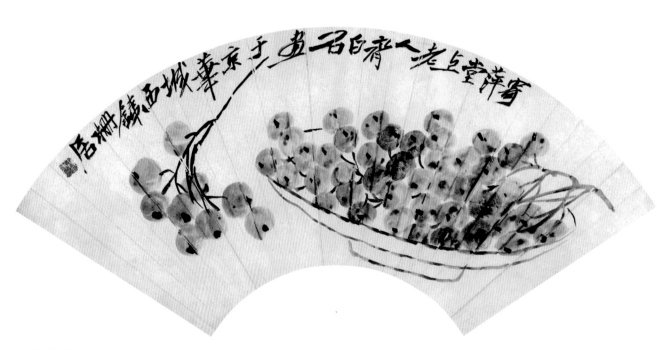

墨葡萄（扇面）

18cm×50cm　　20世纪40年代中期　　天津人民美术出版社藏

到头清白

清白二字不与时违 白石

到头清白

68cm×34cm　约20世纪40年代

中国美术馆藏

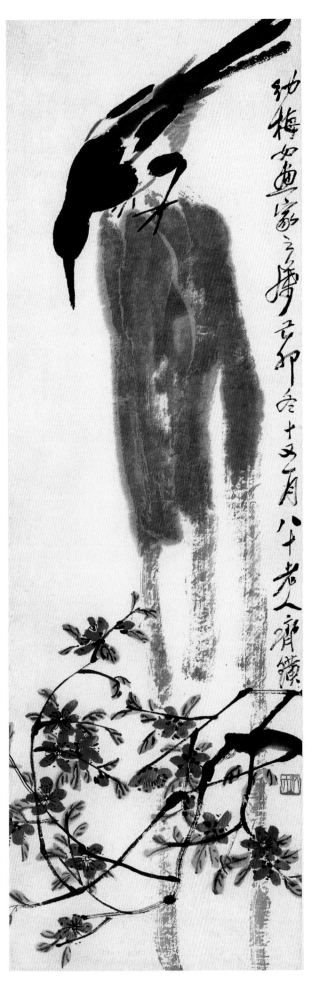

齐白石画集

桃花喜鹊

104cm×34cm 1940年

中国艺术研究院美术研究所藏

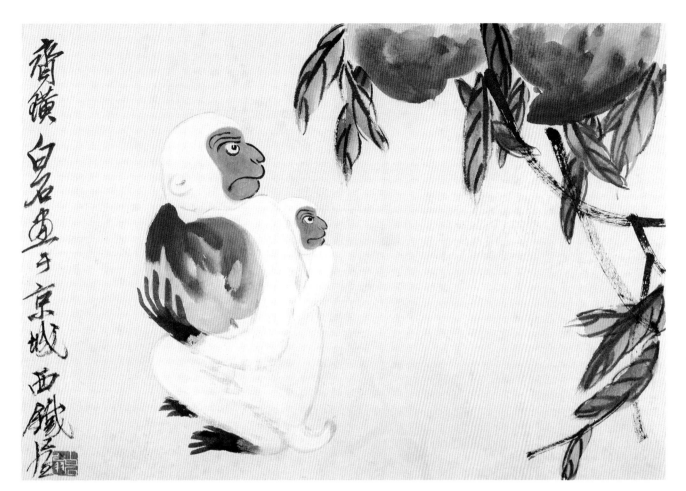

白猴献寿图

尺寸不详　约20世纪40年代初期

私人藏

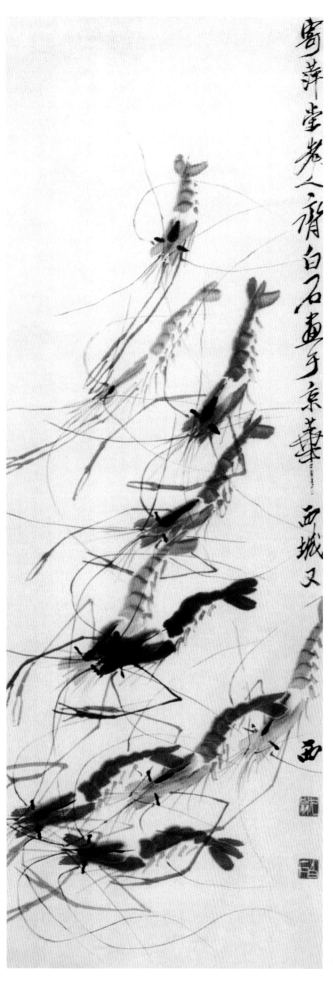

寄萍堂老人齐白石画于京华 西城又

虾

101.5cm×34.5cm　**1941年**

私人藏

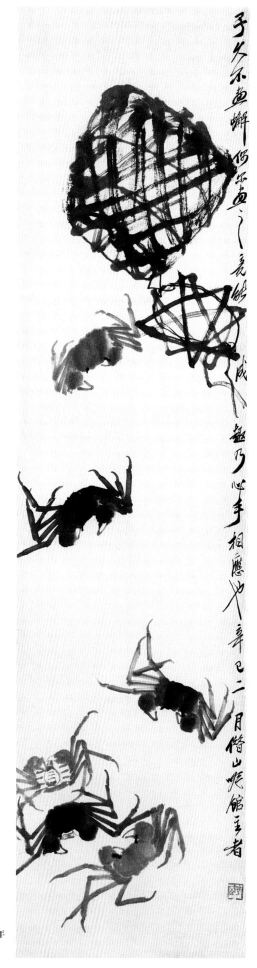

篓蟹图

168cm×43cm　　**1941年**

中国美术馆藏

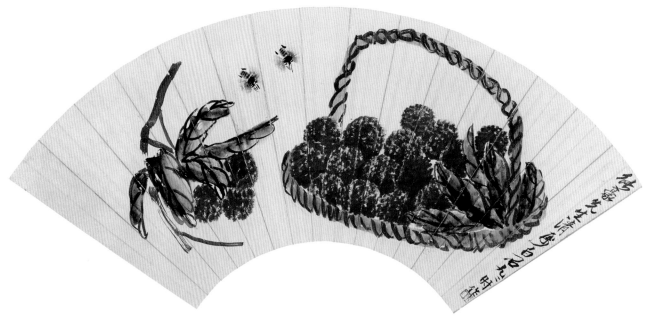

荔 枝 (扇面)

18cm×51cm　**1941年**

私人藏

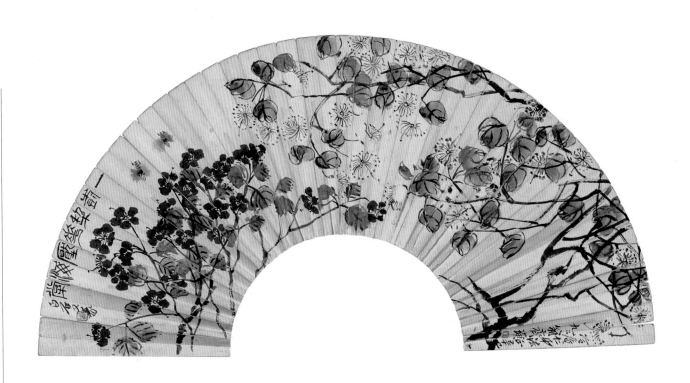

梨花海棠 (扇面)

尺寸不详　1941年

私人藏

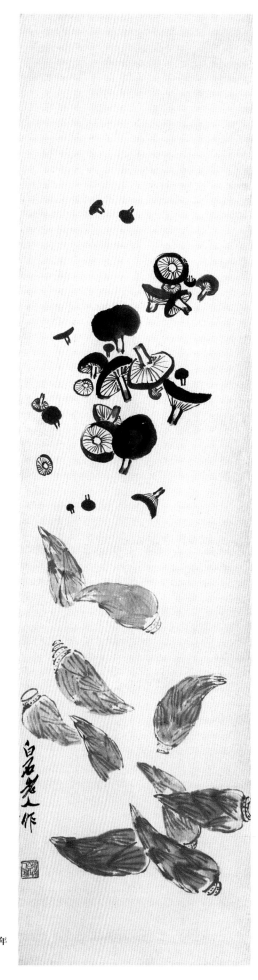

笋菇图

168cm×43cm　　**1941年**

中国美术馆藏

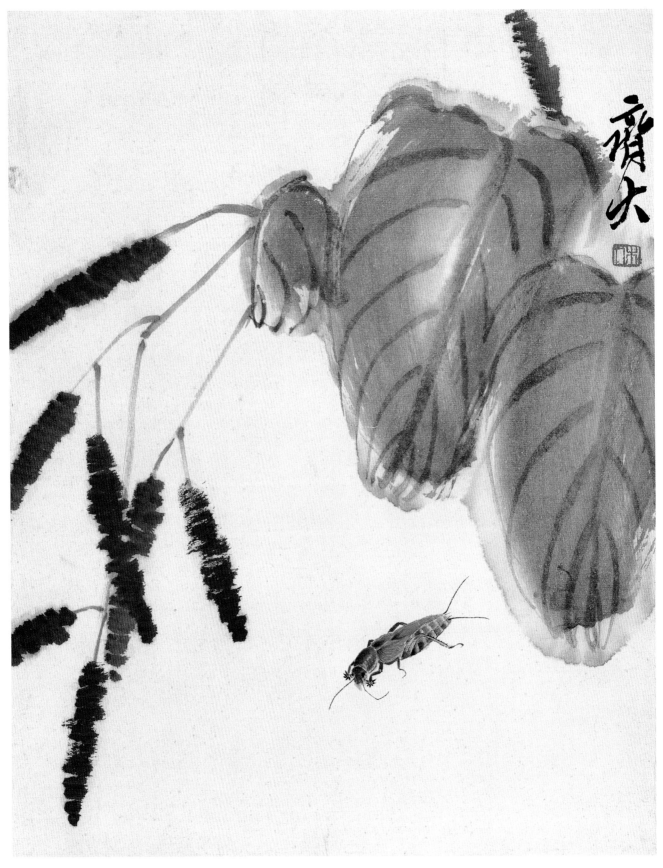

红蓼蝼蛄 （草虫花卉册页之一）

29cm×22.5cm　1941年

中国美术馆藏

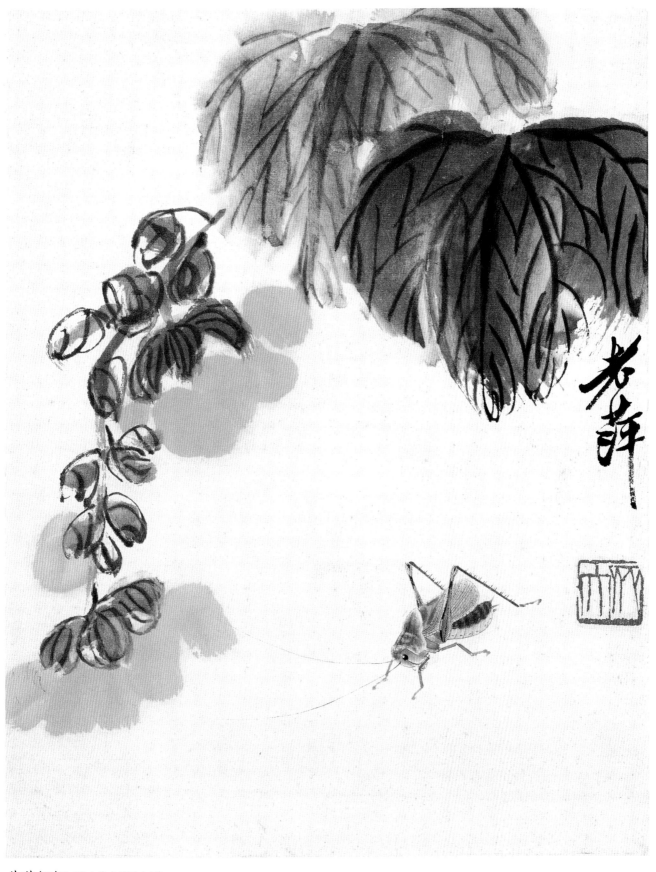

黄花蝈蝈 (草虫花卉册页之三)

29cm×22.5cm　**1941年**

中国美术馆藏

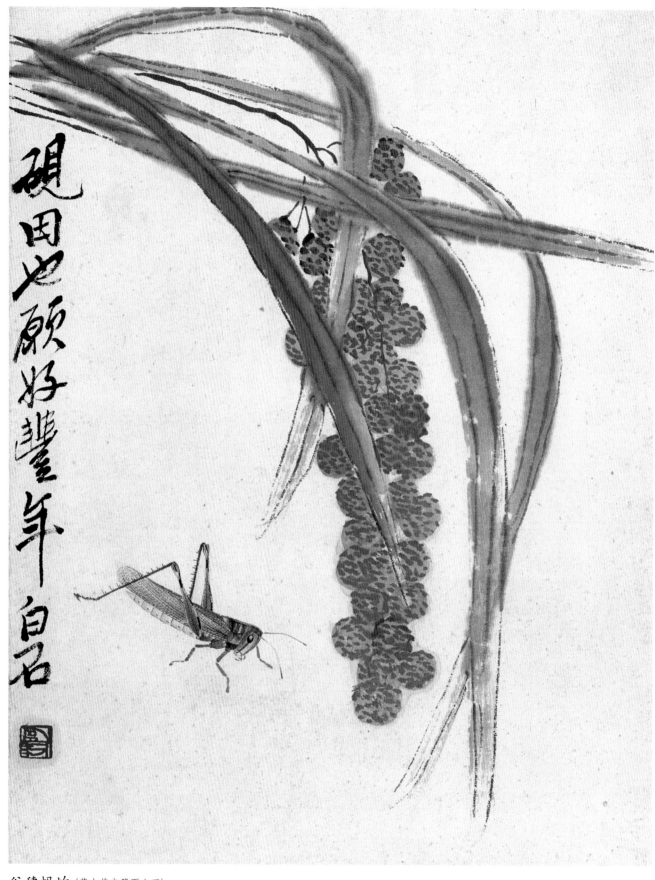

谷穗蚂蚱（草虫花卉册页之五）

29cm×22.5cm　**1941年**

中国美术馆藏

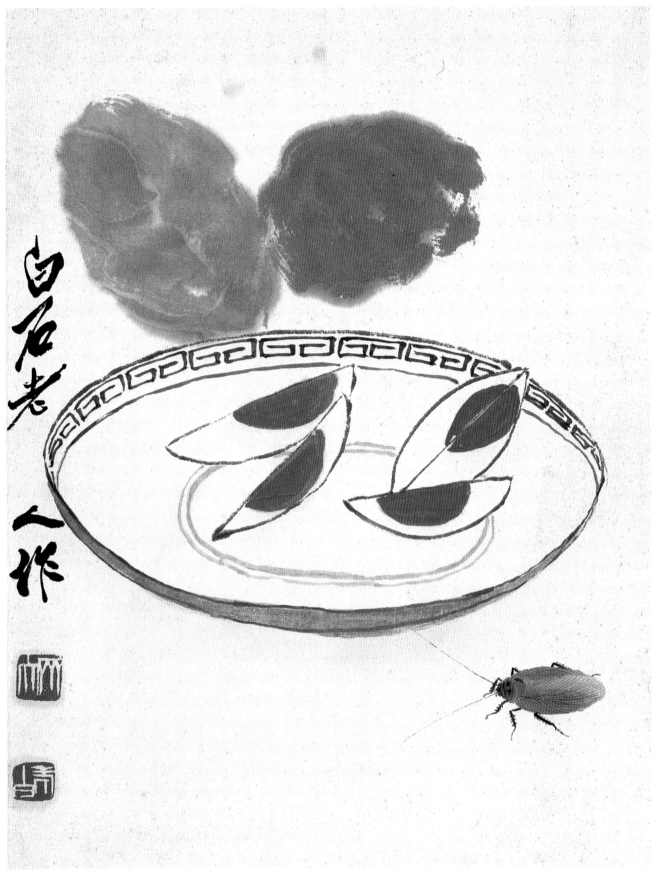

咸蛋蟑螂（草虫花卉册页之六）

29cm×22.5cm　**1941年**

中国美术馆藏

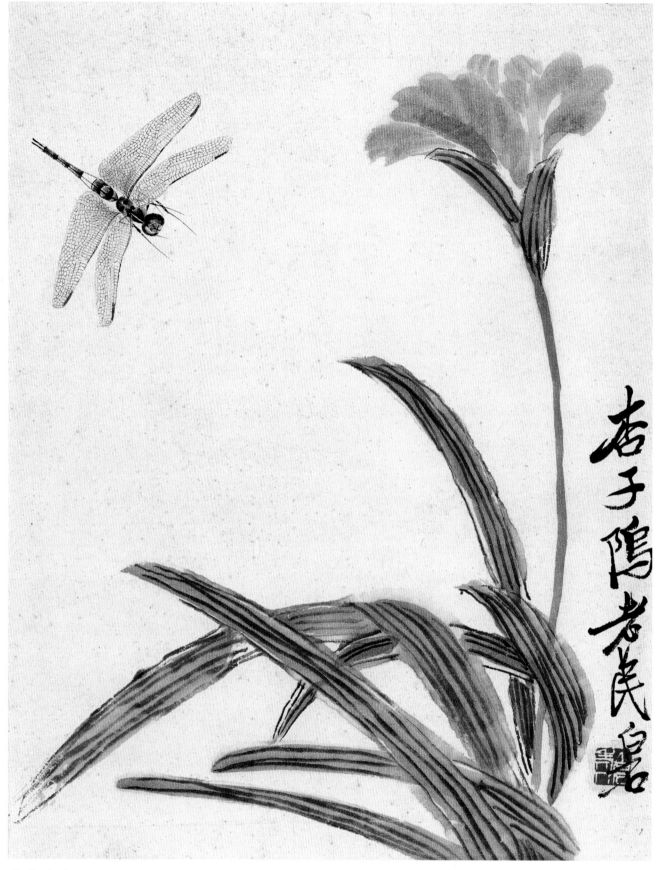

花卉蜻蜓（草虫花卉册页之七）

29cm×22.5cm　**1941年**

中国美术馆藏

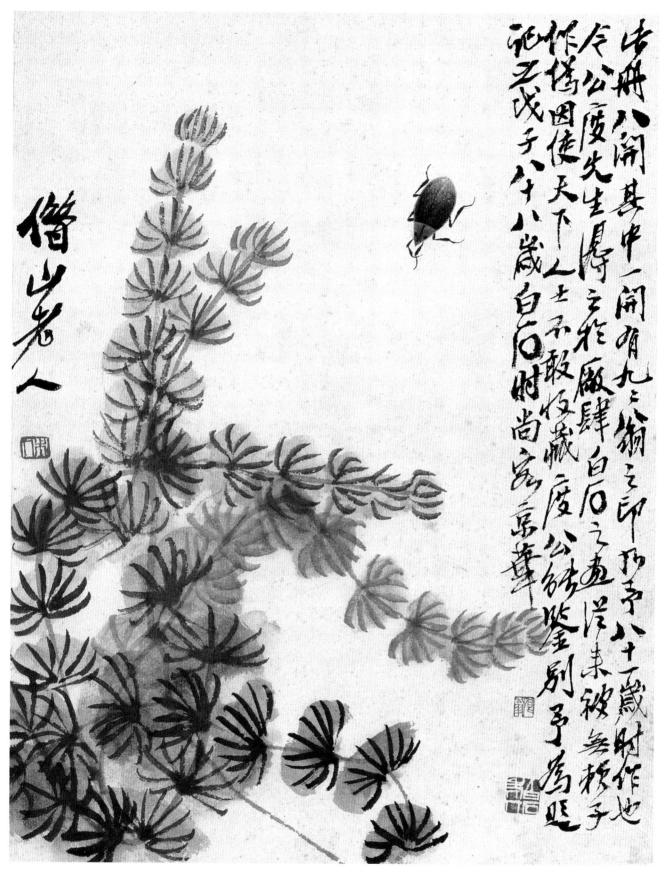

水草昆虫（草虫花卉册页之八）

29cm×22.5cm　**1941年**

中国美术馆藏

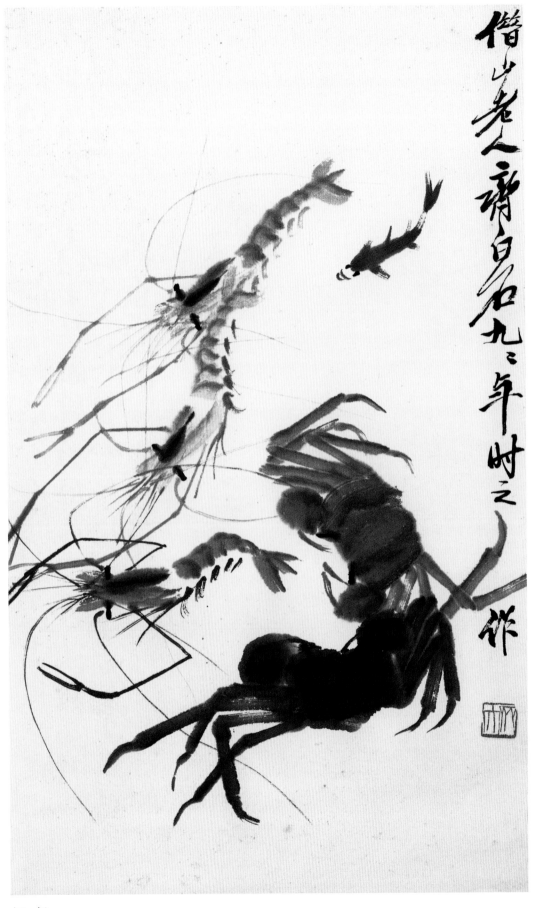

齐白石画集

借山老人齐白石九二年时之作

虾 蟹

60cm×36cm　　1941年

私人藏

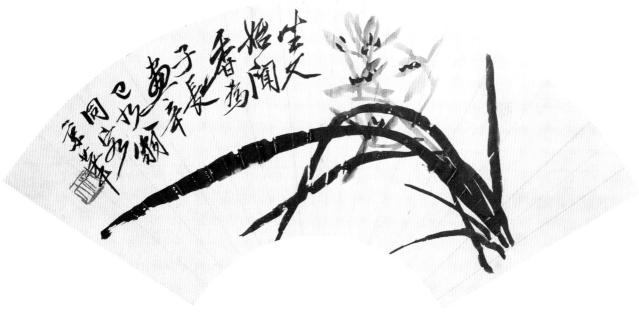

兰　花（扇面）

18cm×49cm　　**1941年**

私人藏

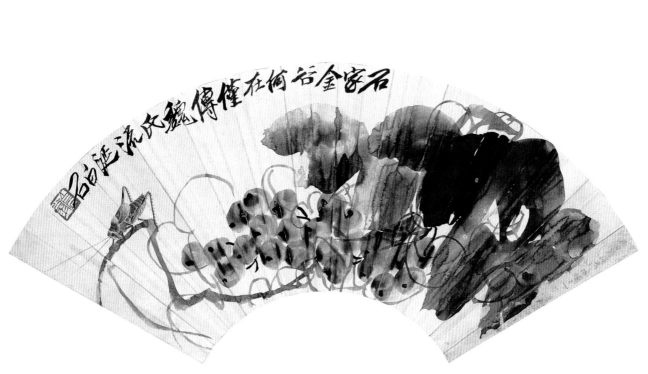

葡萄草虫（扇面）

19.5cm×55cm　　**约20世纪40年代初期**

中央美术学院附中藏

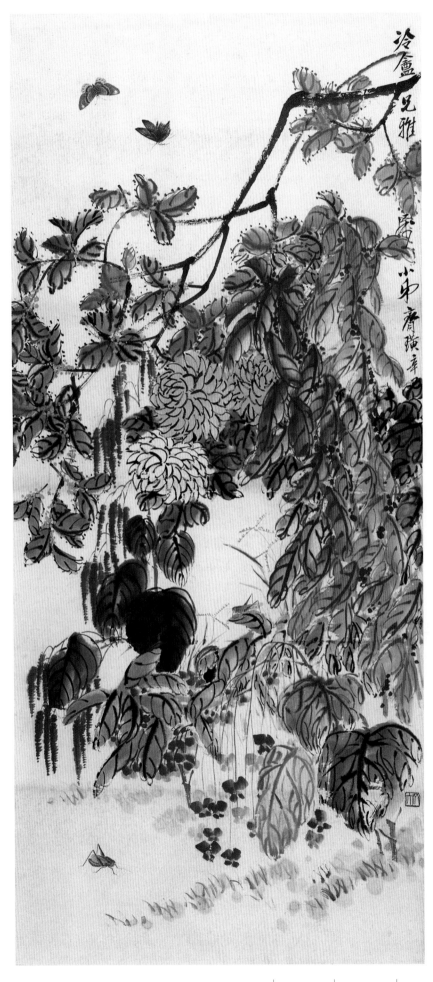

九秋图

130cm×60cm 1941年

私人藏

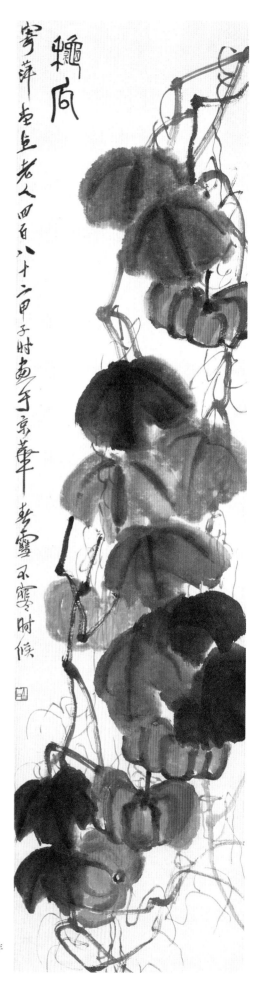

秋 瓜

168cm×43cm　1942年

中国美术馆藏

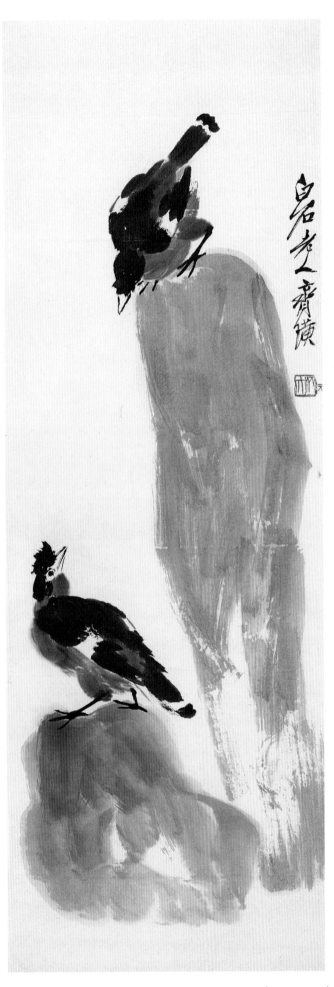

嘤鸣求友图

98.5cm×33.5cm　约20世纪40年代初期

中国美术馆藏

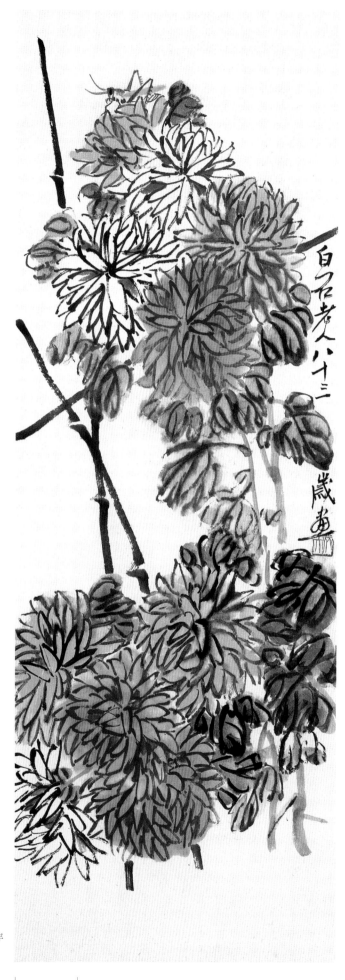

篱菊蚂蚱

102cm×36cm　**1943年**

中国美术馆藏

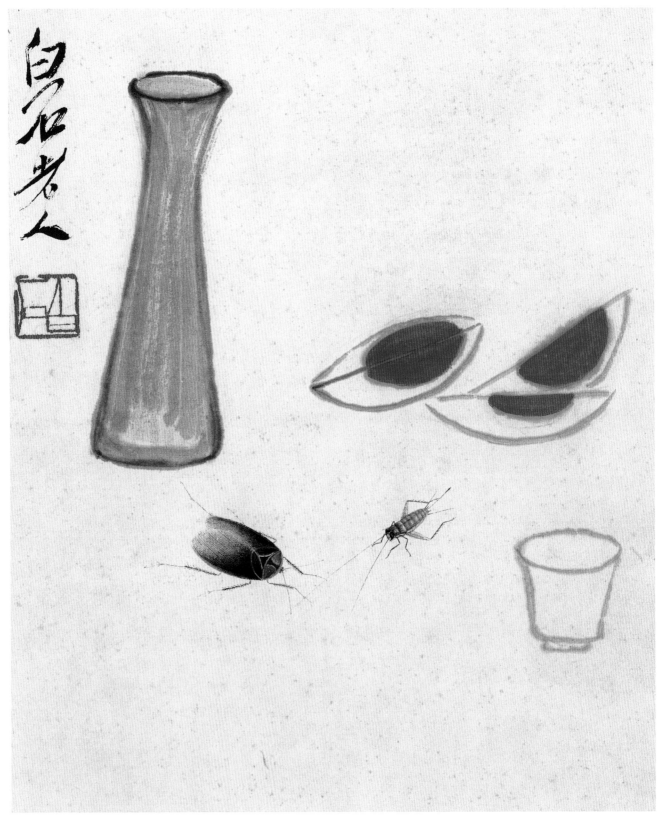

咸蛋昆虫（册页）

尺寸不详　约20世纪40年代中期

私人藏

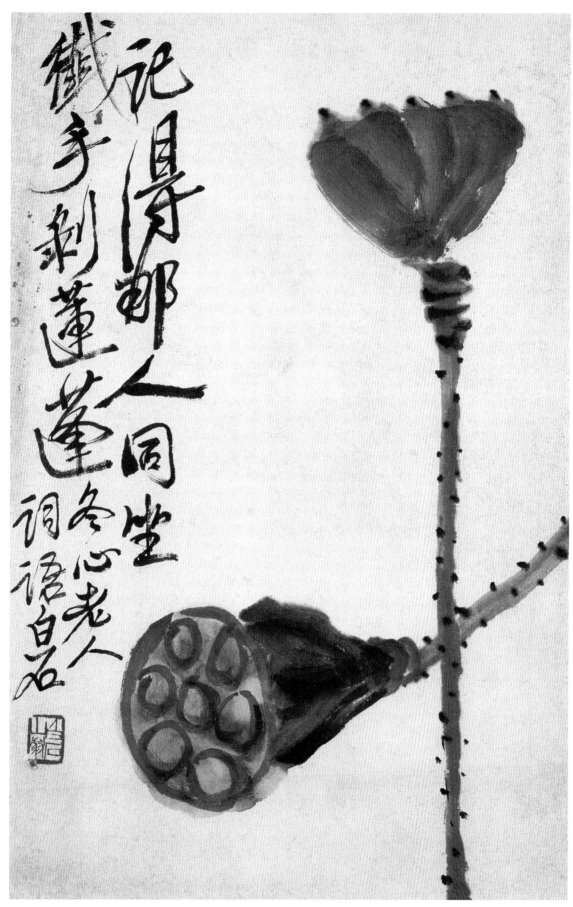

莲 蓬

尺寸不详　约20世纪40年代中期

私人藏

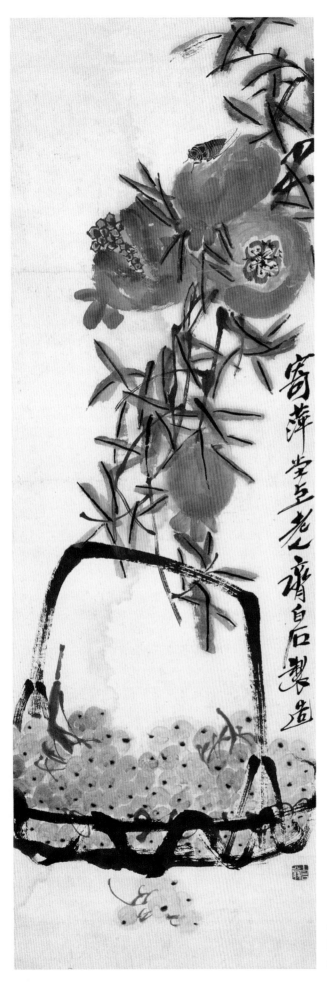

石榴葡萄

尺寸不详　约20世纪40年代中期

私人藏

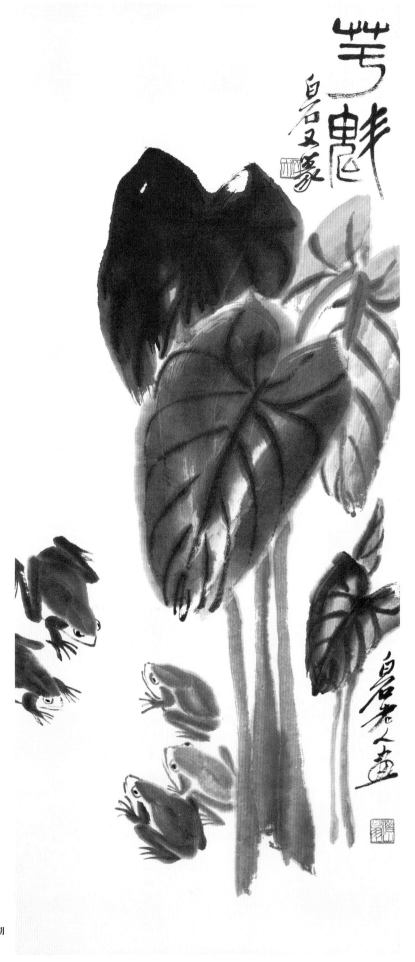

芋 魁

104cm×43cm 约20世纪40年代中期

中国美术馆藏

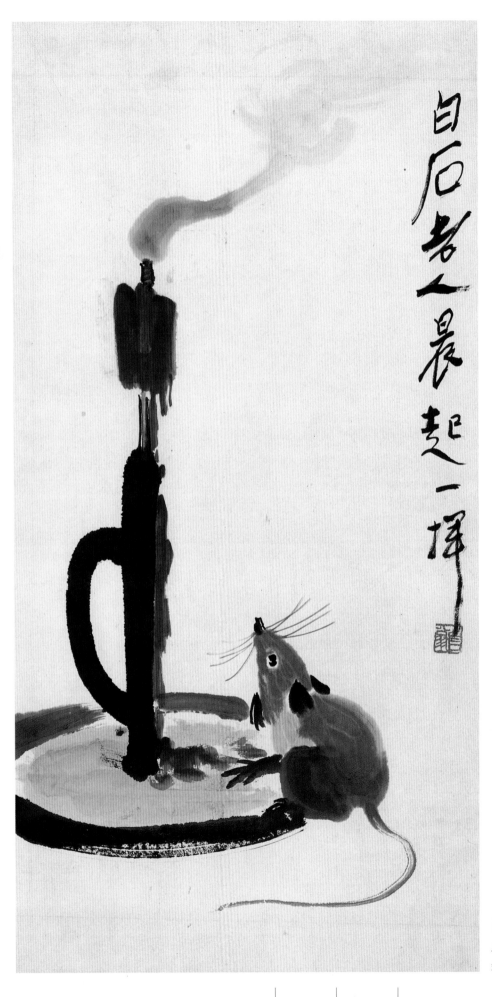

白石老人晨起一挥

烛鼠图

尺寸不详　约20世纪40年代中期

私人藏

寄萍堂上老人齐白石画于京华

贝叶草虫

102cm×34cm 约20世纪40年代中期

北京市文物公司藏

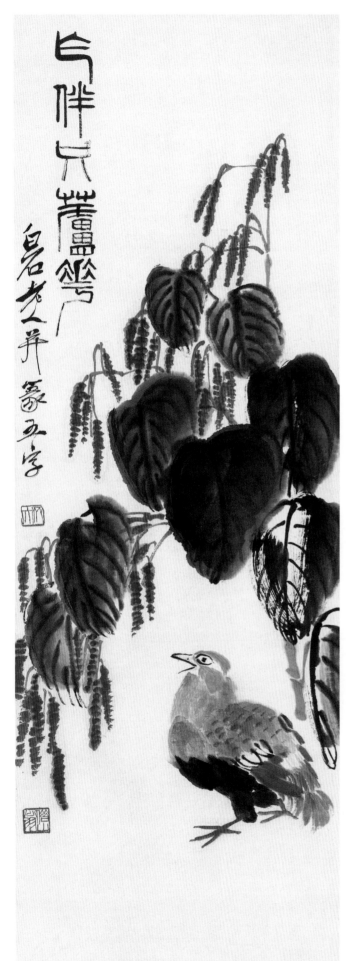

作伴只芦花

112cm×38cm　约20世纪40年代中期

私人藏

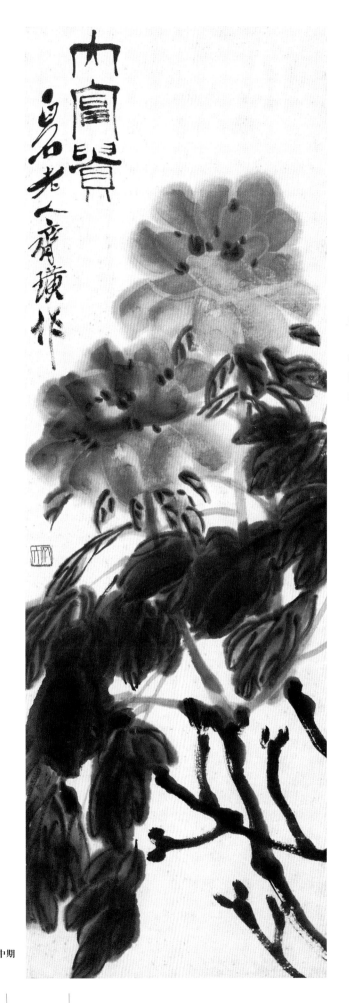

大富贵

100cm×33.5cm　约20世纪40年代中期

私人藏

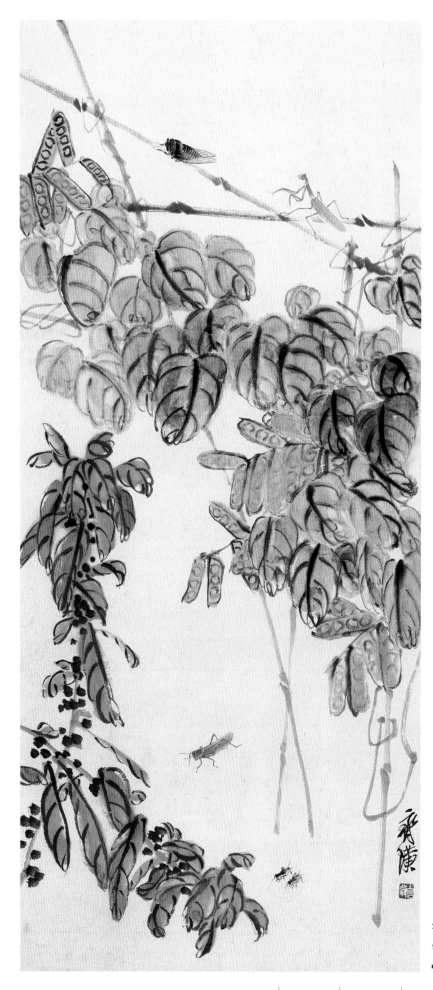

秋 韵

113cm×49cm　约20世纪40年代中期

中国美术馆藏

栩栩欲飞

100cm×33cm 约20世纪40年代初期

私人藏

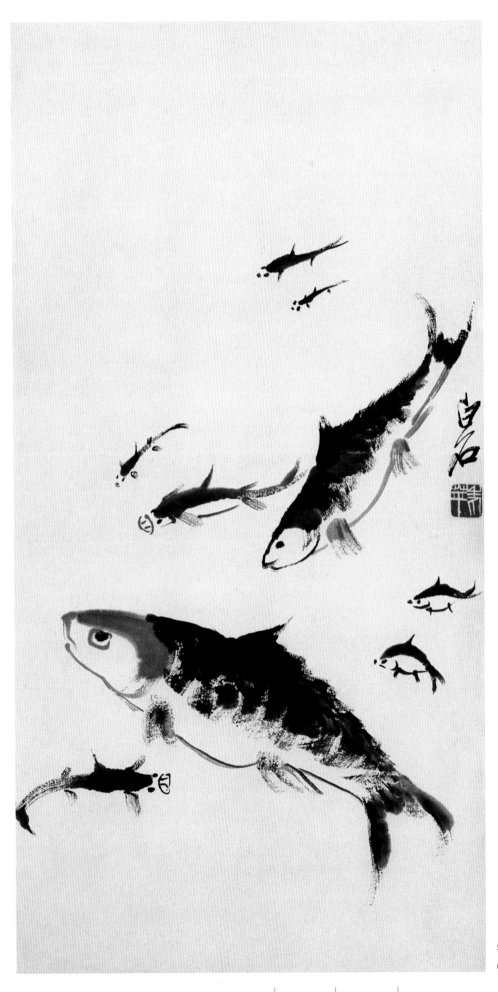

鱼戏图

58cm×33cm　约20世纪40年代中期

中国美术馆藏

群　虾

68.5cm×33.5cm　　约20世纪40年代中期

中国美术馆藏

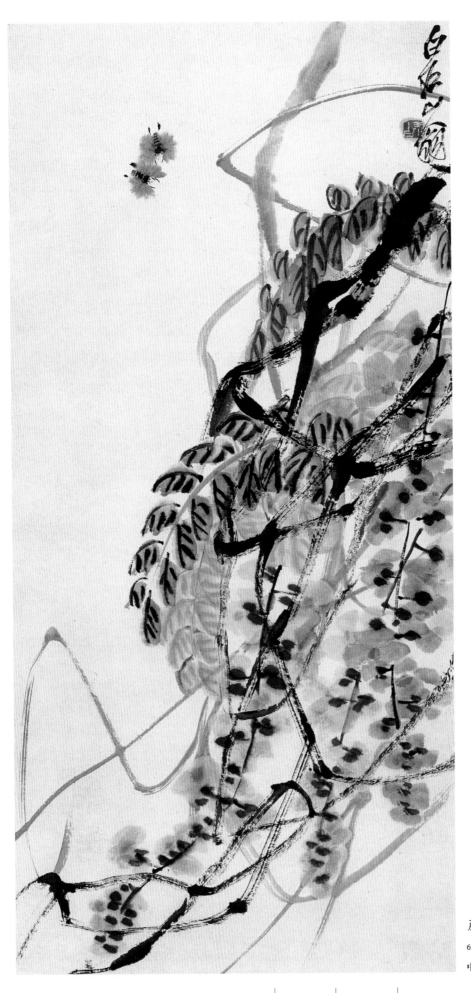

藤花蜜蜂

69cm×33cm 约20世纪40年代中期

中国美术馆藏

齐白石画集

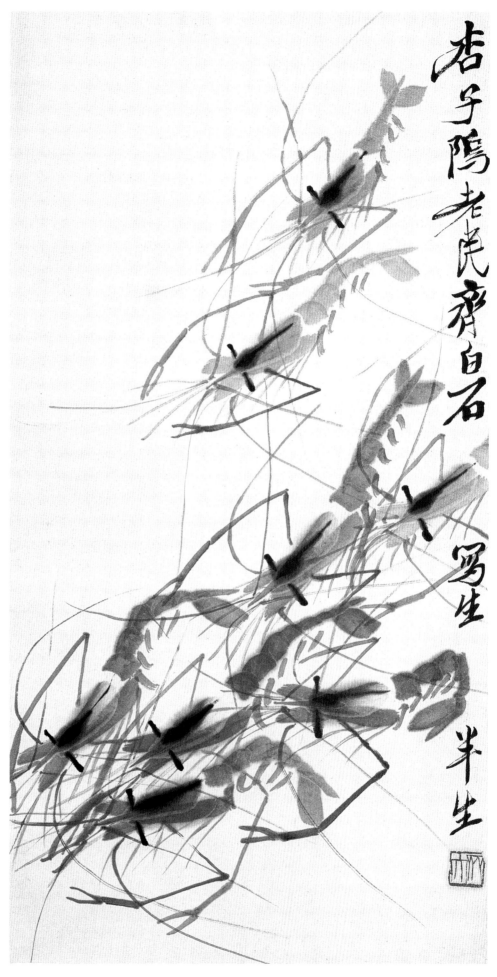

群 虾

62.2cm×32.4cm 约20世纪40年代中期

中国美术馆藏

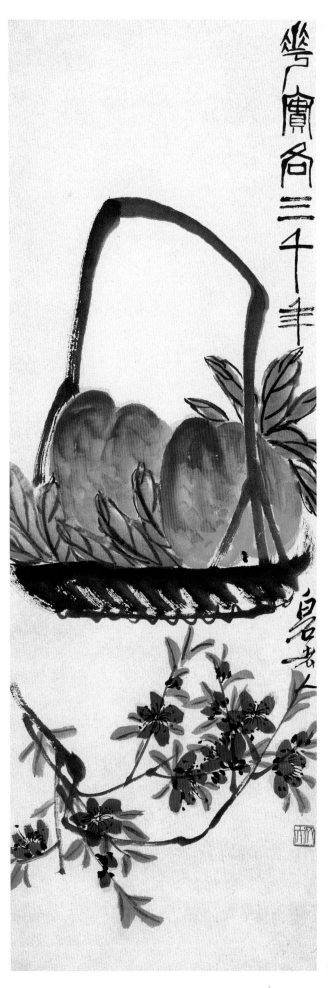

花实各三千年

110cm×38cm　约20世纪40年代中期

私人藏

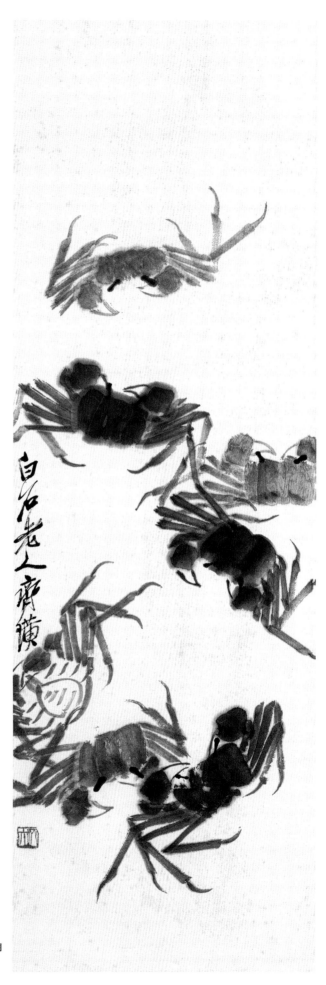

蟹

尺寸不详　约20世纪40年代中期

私人藏

蝈 蝈（册页）

尺寸不详　约20世纪40年代中期

私人藏

墨蝶雁来红

尺寸不详　约20世纪40年代中期

私人藏

贝叶秋蝉图

107cm×35cm　约20世纪40年代中期

私人藏

三百石印富翁齐白石八十三岁时老眼

贝叶工虫

102cm×34cm **1944年**

中国美术馆藏

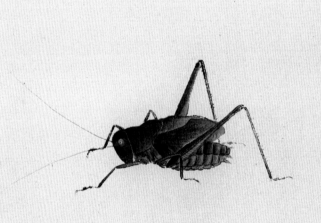

蝈 蝈（昆虫册页之四）

28.1cm×20.8cm　**1944年**

中国美术馆藏

蝉 蜕（昆虫册页之五）

28.1cm×20.8cm　**1944年**

中国美术馆藏

九秋图

尺寸不详　1944年

私人藏

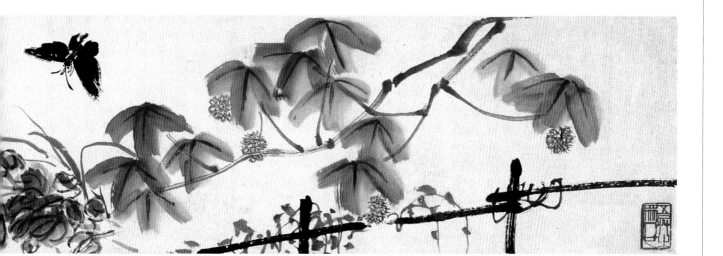

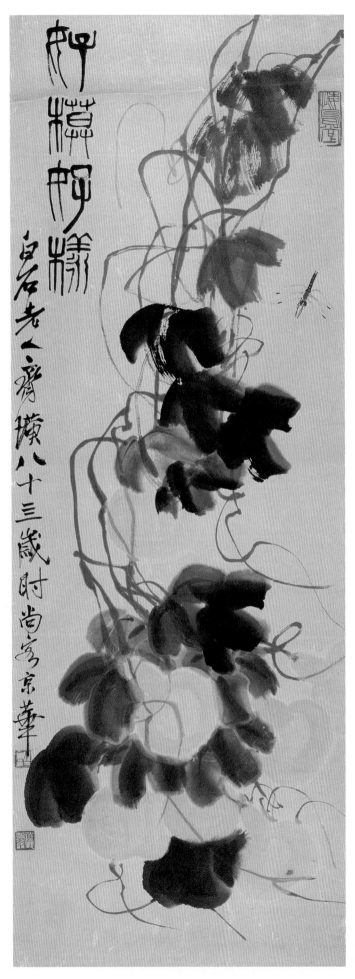

好模好样

尺寸不详 1944年

私人藏

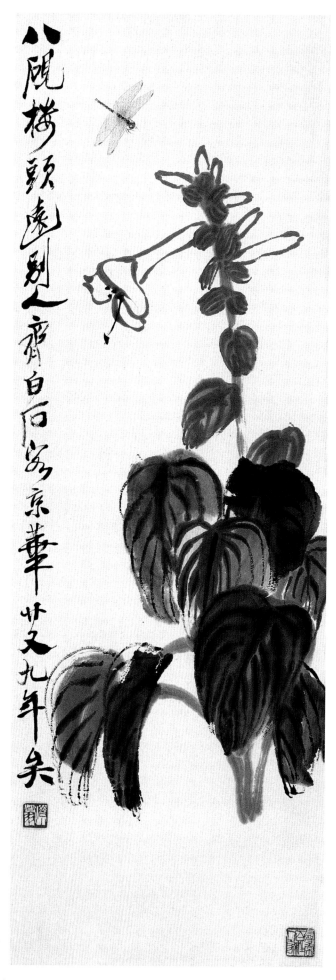

玉簪蜻蜓

103cm×34cm　　**1945年**

中国美术馆藏

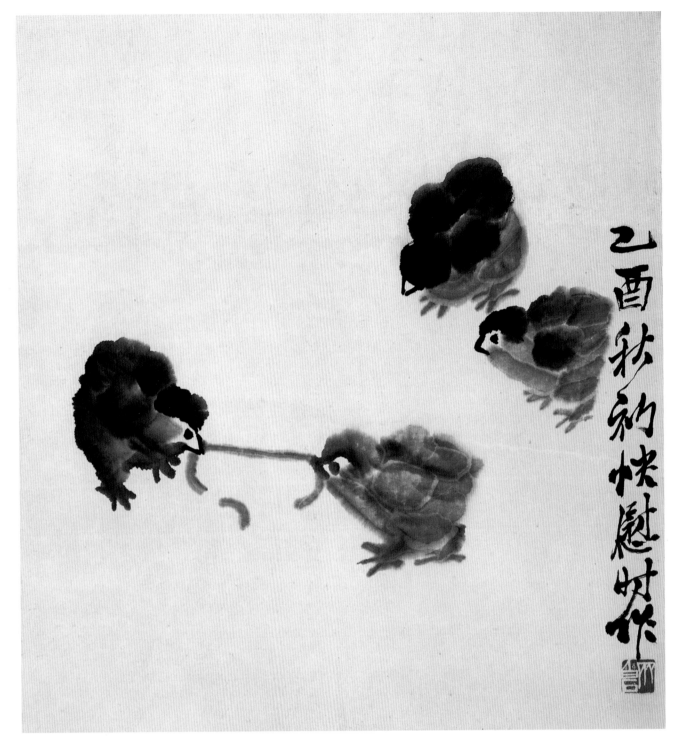

他 日 相 呼 (册页)

53cm×48.5cm **1945年**

私人藏

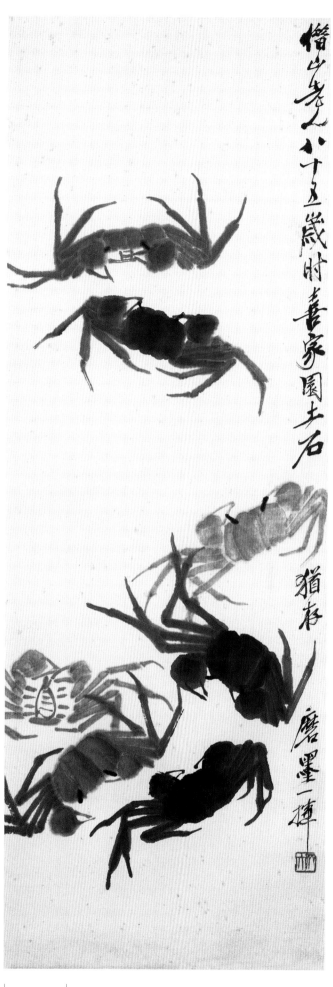

蟹

尺寸不详　1945年

私人藏

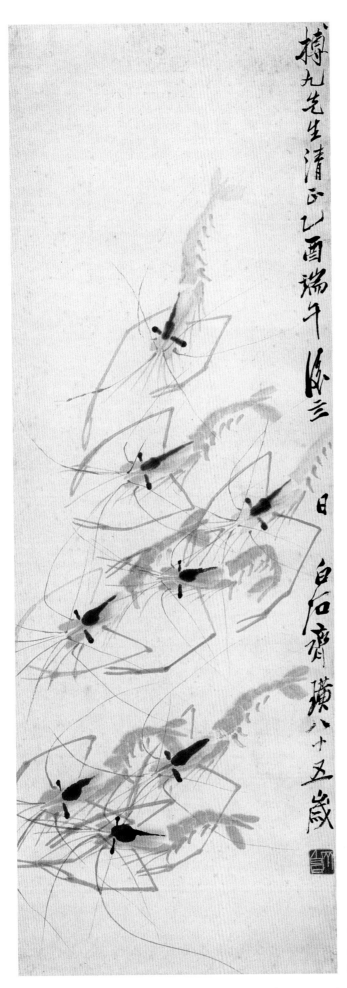

搏九先生清正 乙酉端午後三日 白石齊 璜八十五歲

群 虾

尺寸不详 1945年

私人藏

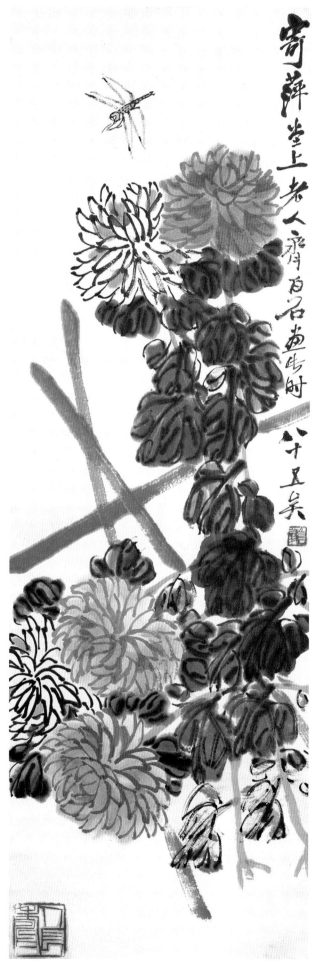

寄萍堂上老人齐白石画生时八十五矣

菊 花

尺寸不详 1945年

私人藏

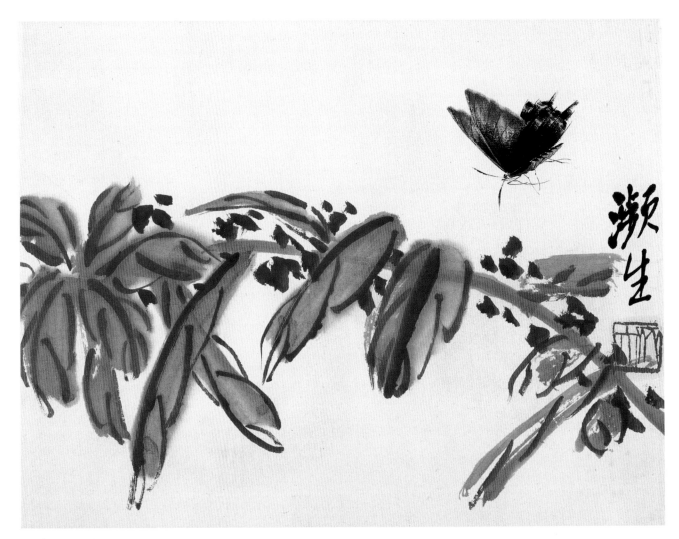

雁来红蝴蝶（花果草虫册页之一）

23cm×30cm　　1945年

中国美术馆藏

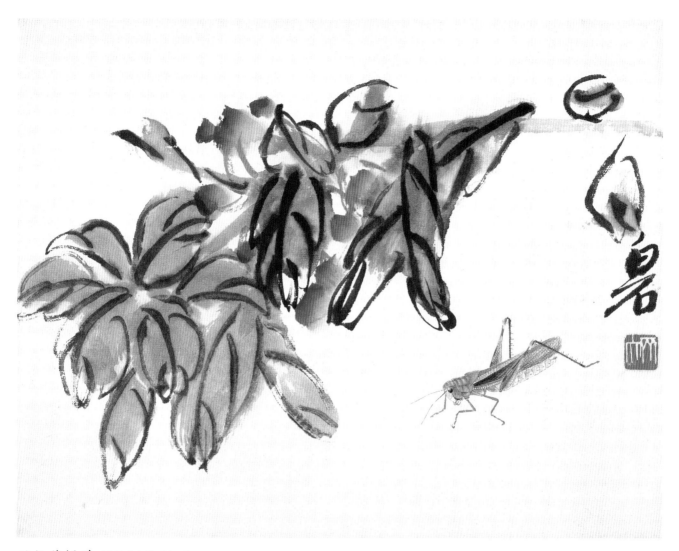

凤仙花蚂蚱 (花果草虫册页之二)

23cm×30cm　**1945年**

中国美术馆藏

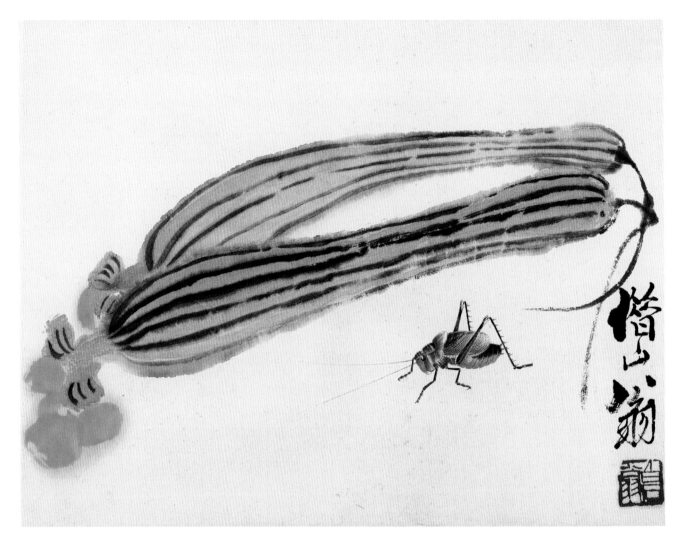

丝 瓜 蝈蝈 (花果草虫册页之三)

23cm×30cm　**1945年**

中国美术馆藏

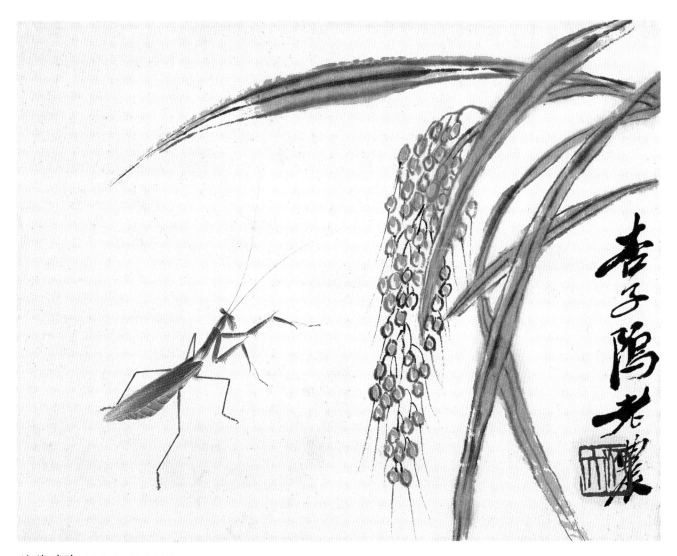

稻穗螳螂 (花果草虫册页之四)

23cm×30cm　**1945年**

中国美术馆藏

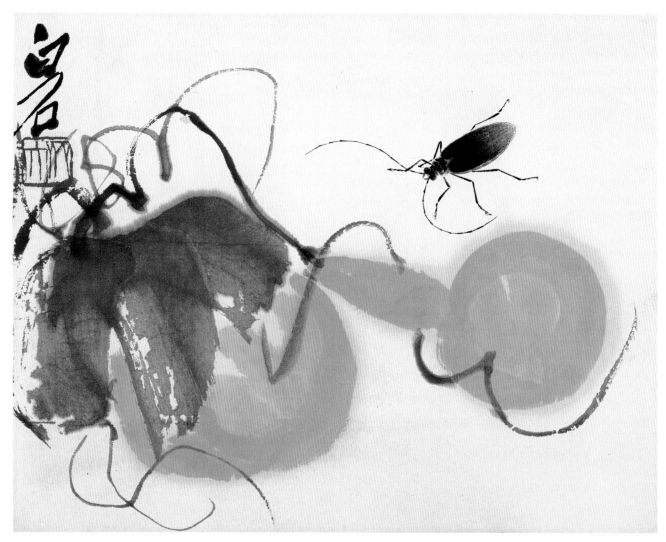

葫芦天牛（花果草虫册页之五）

23cm×30cm　**1945年**

中国美术馆藏

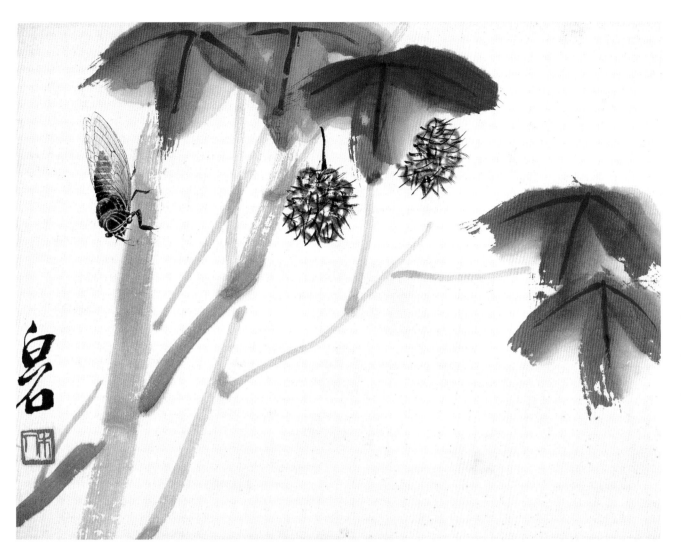

枫叶秋蝉 (花果草虫册页之六)

23cm×30cm　**1945年**

中国美术馆藏

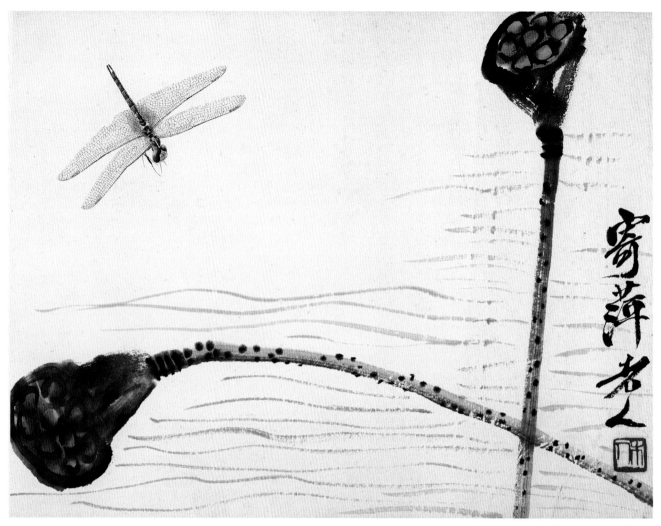

莲蓬蜻蜓（花果草虫册页之七）

23cm×30cm　　**1945年**

中国美术馆藏

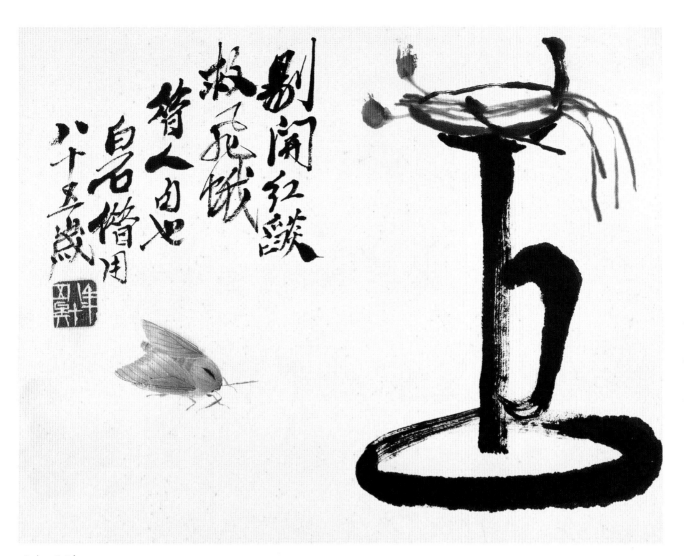

剔開紅燄救飛蛾寄人也白石借用八十五歲

油灯飞蛾 (花果草虫册页之八)

23cm×30cm 1945年

中国美术馆藏

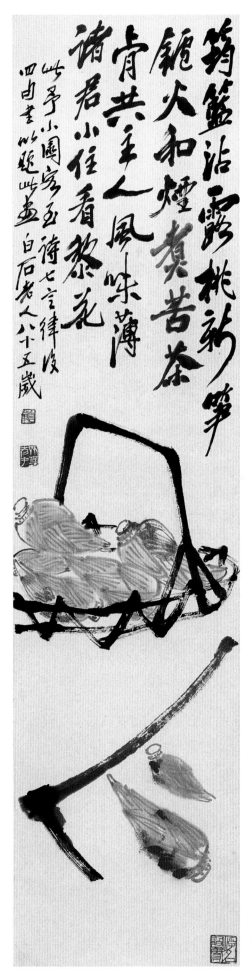

筠篮新笋

136cm×33.5cm 1945年

中国美术馆藏

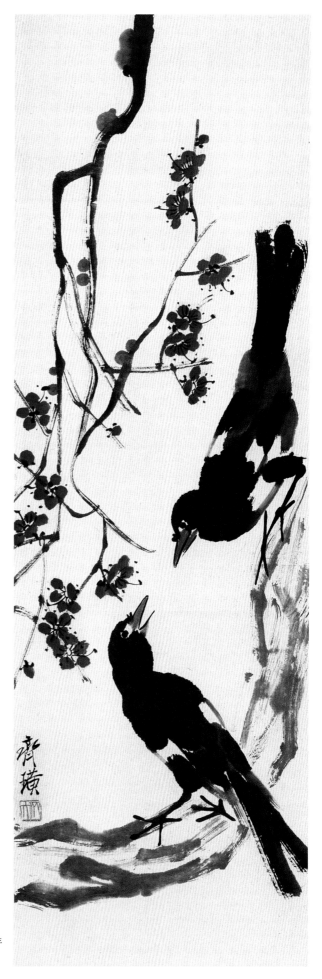

红梅双鹊

101.1cm×32.4cm　**1945年**

中国美术馆藏

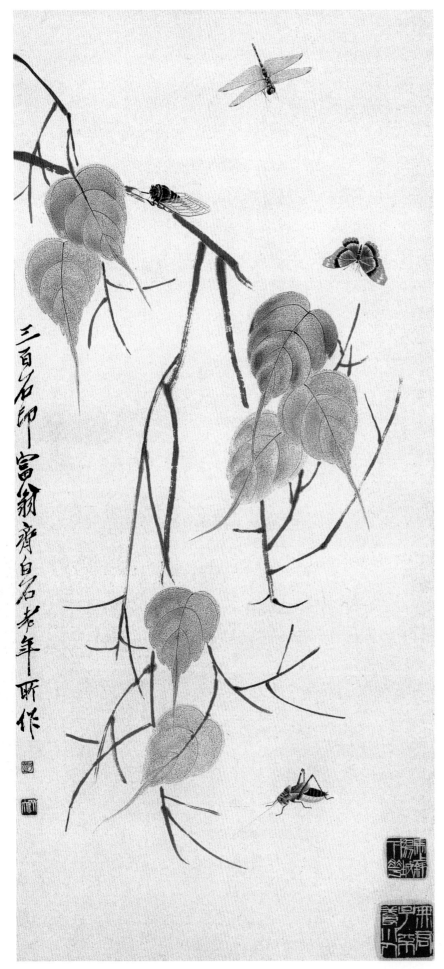

贝叶草虫

90.3cm×41.4cm　约1945年

中国美术馆藏

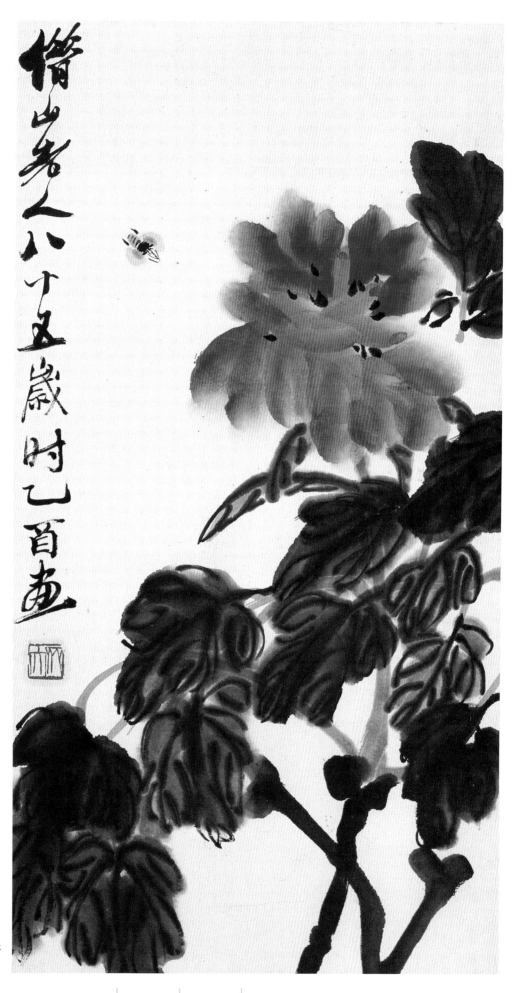

借山老人八十五歲時乙酉百畫

牡丹蜜蜂

61cm×32cm　1945年

中国美术馆藏

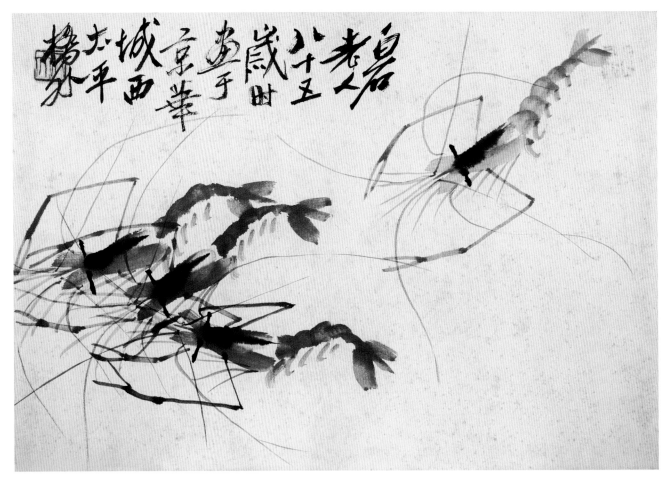

虾

37cm×52cm **1945年**

私人藏

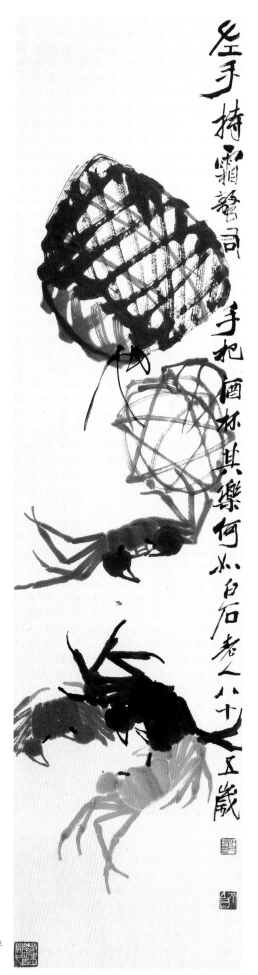

左手持霜螯酒
手把酒杯其樂何
以白石老人八十
五歲

篓　蟹

134cm×34cm　　1945年

中央美术学院附中藏

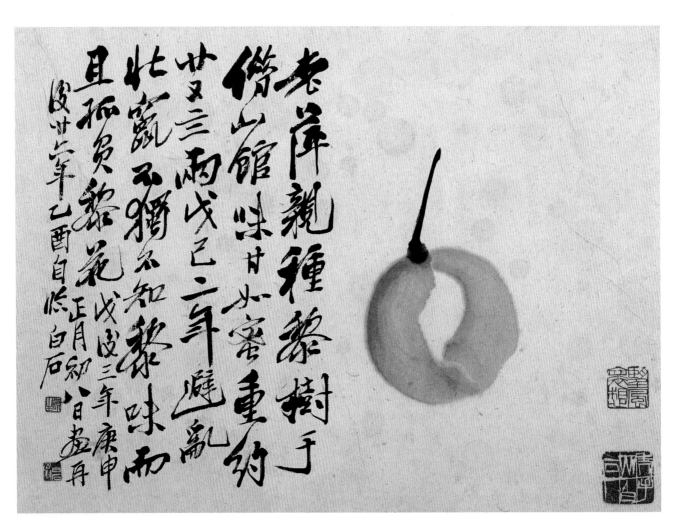

梨 (册页之一)

25cm×34cm　1945年

中国美术馆藏

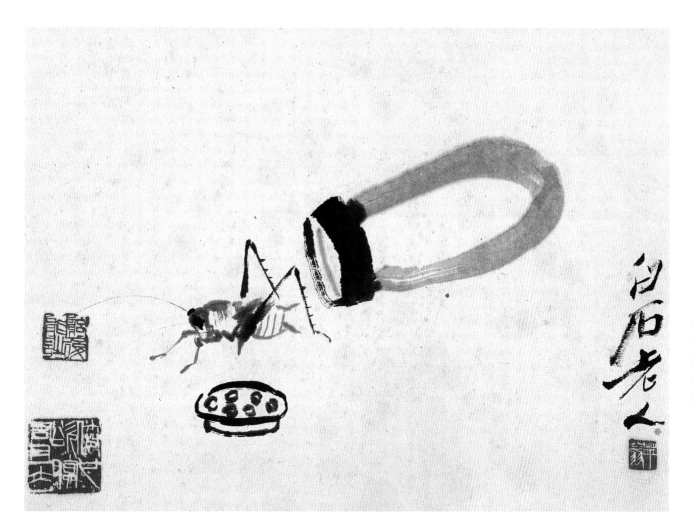

蝈 蝈 (册页之三)

25cm×34cm **1945年**

中国美术馆藏

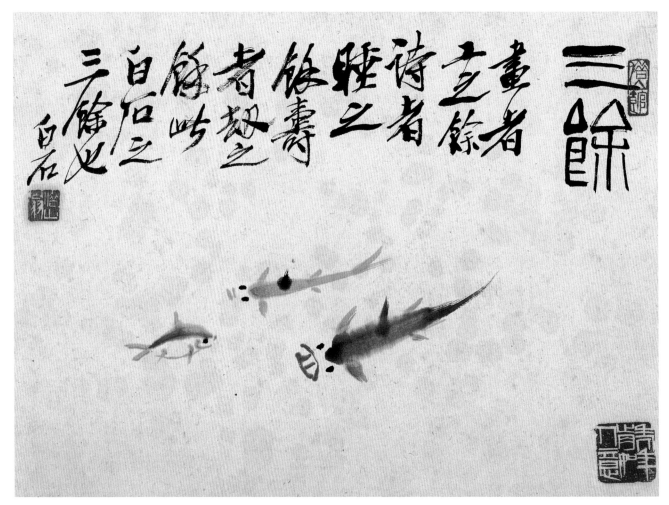

三　鱼（花卉鱼鸟册页之一）

25cm×33cm　　**1945年**

中国美术馆藏

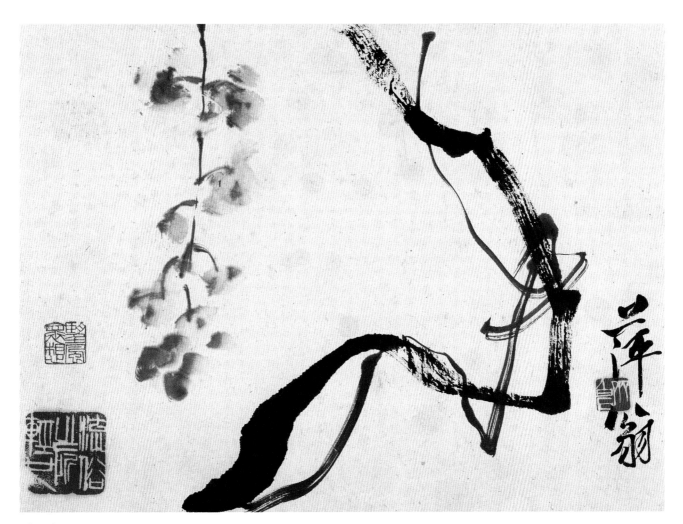

藤　花（花卉鱼鸟册页之二）

25cm×33cm　　**1945年**

中国美术馆藏

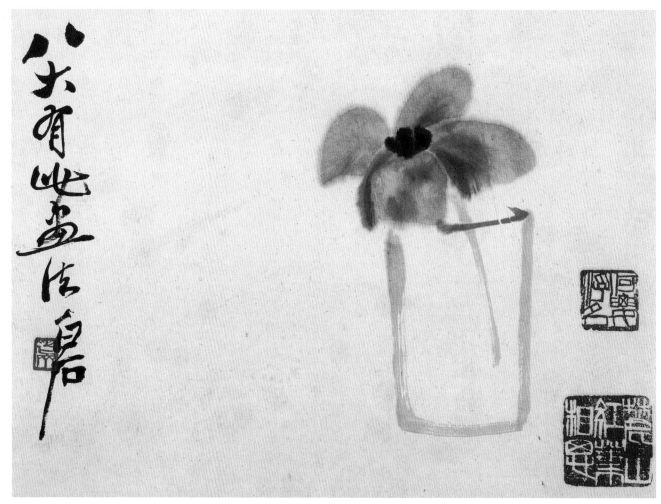

瓶 花 (花卉鱼鸟册页之四)

25cm×33cm　**1945年**

中国美术馆藏

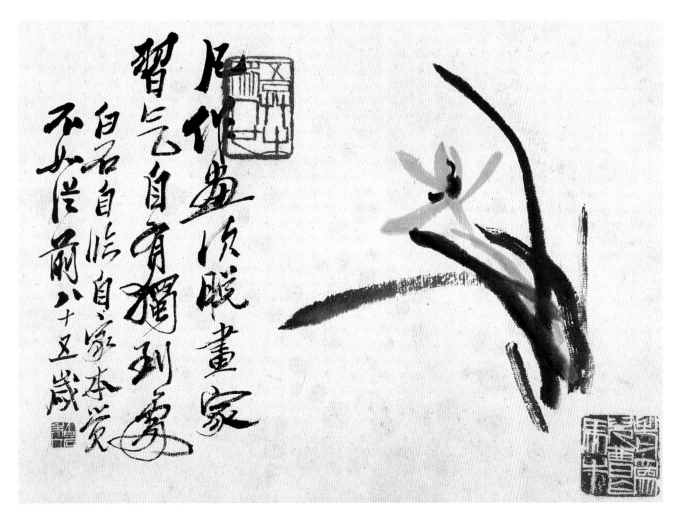

兰　花（花卉鱼鸟册页之五）

25cm×33cm　**1945年**

中国美术馆藏

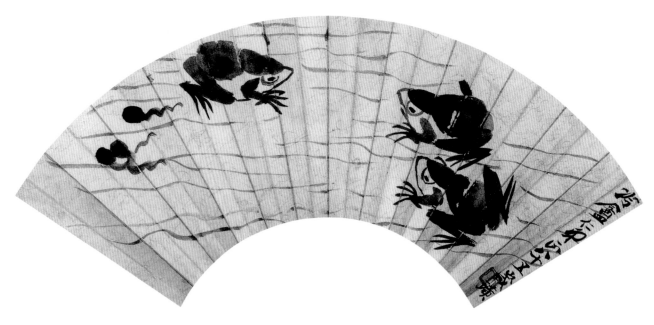

青蛙蝌蚪（扇面）

17cm×56.6cm 1945年 私人藏

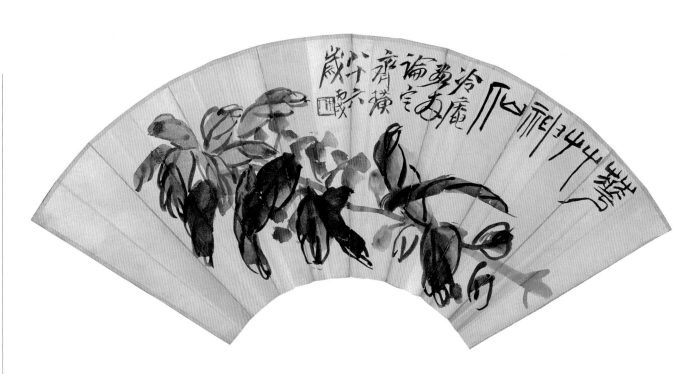

花草神仙（扇面）

18cm×49.5cm 1946年

私人藏

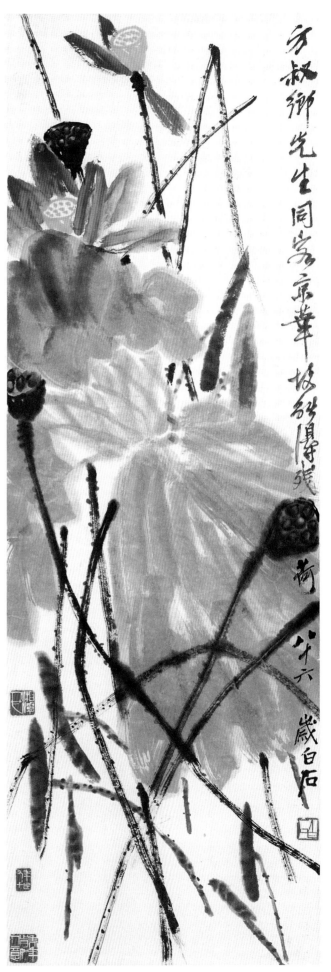

红 荷

102cm×34cm 　1946年

中国美术馆藏

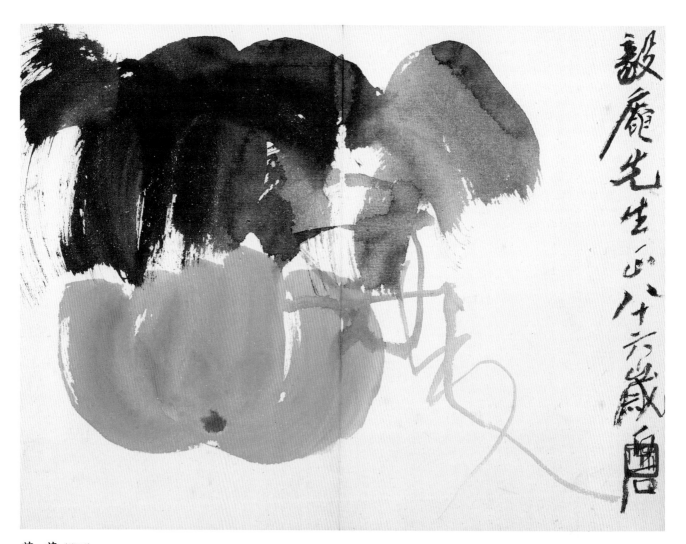

葫 芦 (册页)

24cm×30cm　**1946年**

北京市文物商店藏

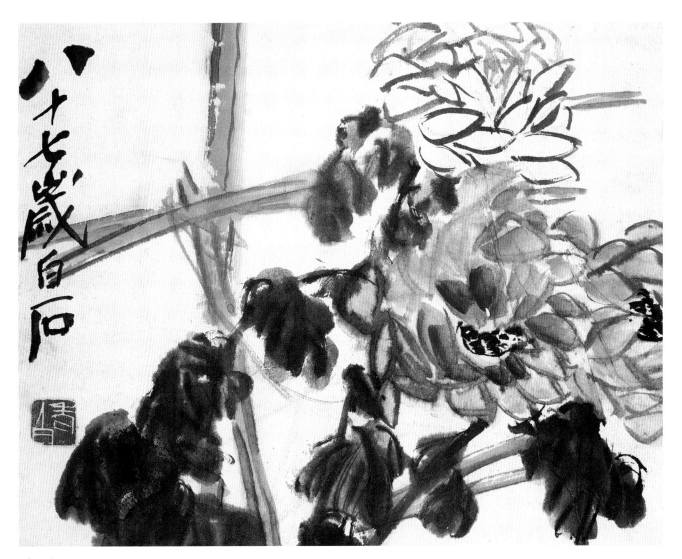

菊　花

尺寸不详　1947年　私人藏

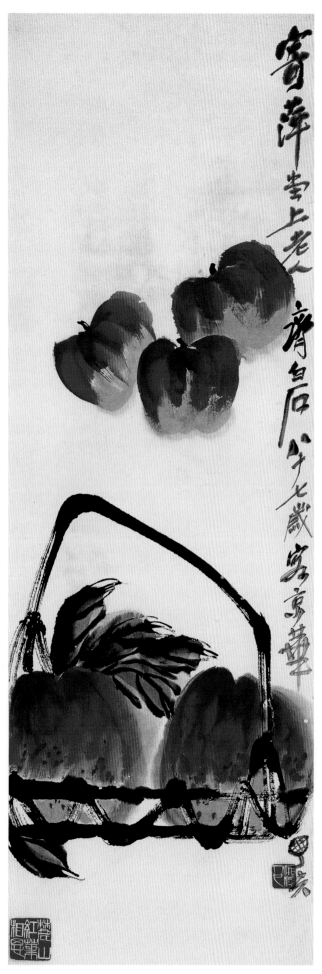

桃实图

103.5cm×34.5cm　　1947年

中国艺术研究院美术研究所藏

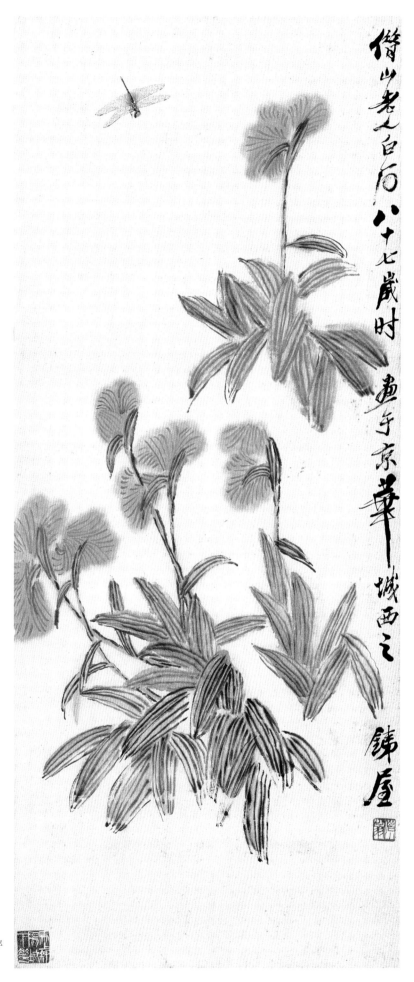

蝴蝶兰蜻蜓

111.5cm×47cm　1947年

北京市文物公司藏